U0119809

Masters teach you
DRAWING

大師教你畫素描6

基礎素描學習

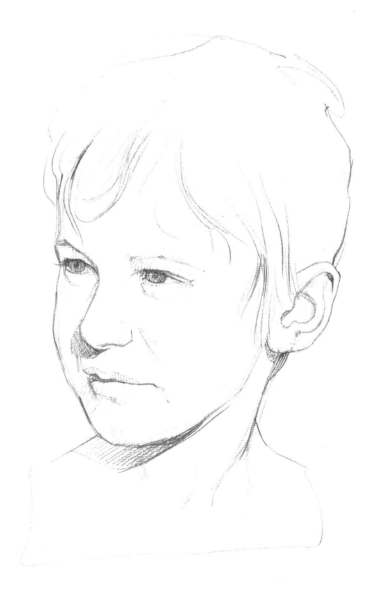

楓 葉 社

CONTENTS

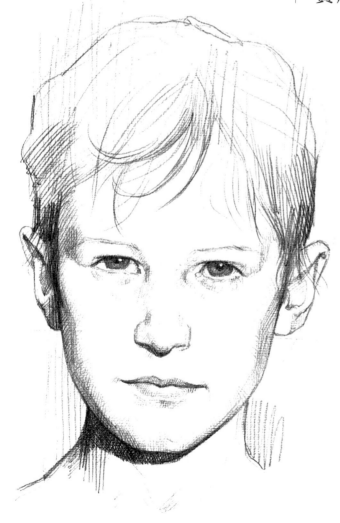

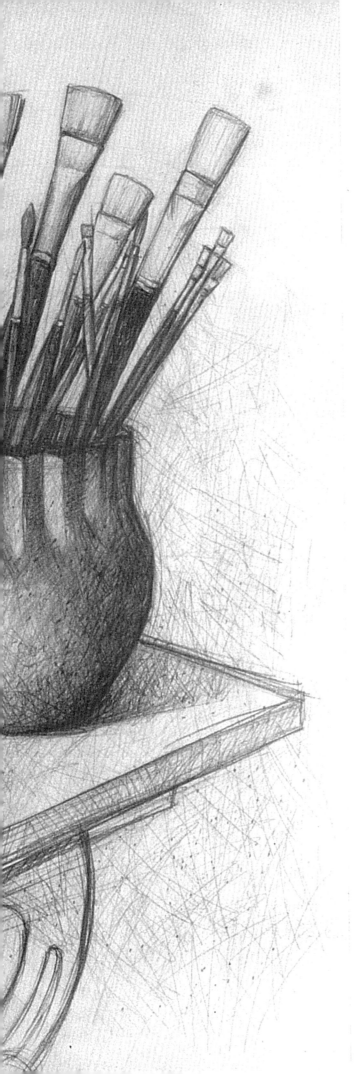

簡 介

　　繪畫是人類用來表達思想以及再現當時場景的原始方式之一。在史前洞窟所畫的壁畫上，無論是實際的藝術表現或是單純的想像力表達都非常的真切。

　　所謂能「畫」其前提是要會觀察、能夠以理性加以了解、能夠感受其情緒波動，以及掌握好表達的工具，以便能夠完整的表達出其思想及心緒。

　　本書的重點主要在於畫具的運用上，因為所謂的繪畫技巧至少可以透過實驗、練習、以及不斷的應用而獲得。而繪畫材料及其使用方法雖然已有相當多的書籍討論過了，但我的教學經驗告訴我，素描新手一開始最需要的就是一般的畫具資訊，以及這類畫具所能達到的效果，而且必須是全面性且簡單易懂的。至於個人的喜好以及主題的掌握，必要時可以晚一點，因為預期的想法或建議並不會有太大的成效，有時反而會因為太早灌輸他們這些觀念而使他們喪失信心。

　　本書所收集的素描是我在不同時期的代表作，不應將它們視為臨摹範例，將其視為不同畫具所能達成的效果或許是較好的選擇。此外，這些畫有許多屬於學院風格，對於剛開始練習的新手而言更為實用。當你能對各種畫具運用自如時，別畫地自限，試著讓它成為你精進畫技的泉源，這將使你得以接觸到你內心深處的感受，並藉由繪畫來和它們溝通。請記住，對於藝術家來說技巧的確是門基本工夫，但也只是個工具，一旦能夠駕馭自如後一定要用它來滿足你的表現需求。

材料和裝備

現代的繪畫材料及裝備基本上都是幾個世紀以來的傳統畫具，像是：鉛筆、鋼筆、毛筆、墨水和紙等，如下圖所示，這些都是開始素描時不可或缺的畫具。

畫紙有許多類型、顏色和品質，每一種都有其特徵，或多或少都需要以不同的畫具搭配(比如說碳筆需要粗糙的表面，而鋼筆則較易在光滑的紙面上運行)。從下頁中的範例即可看到不同畫具在不同表面上所製造出的效果。

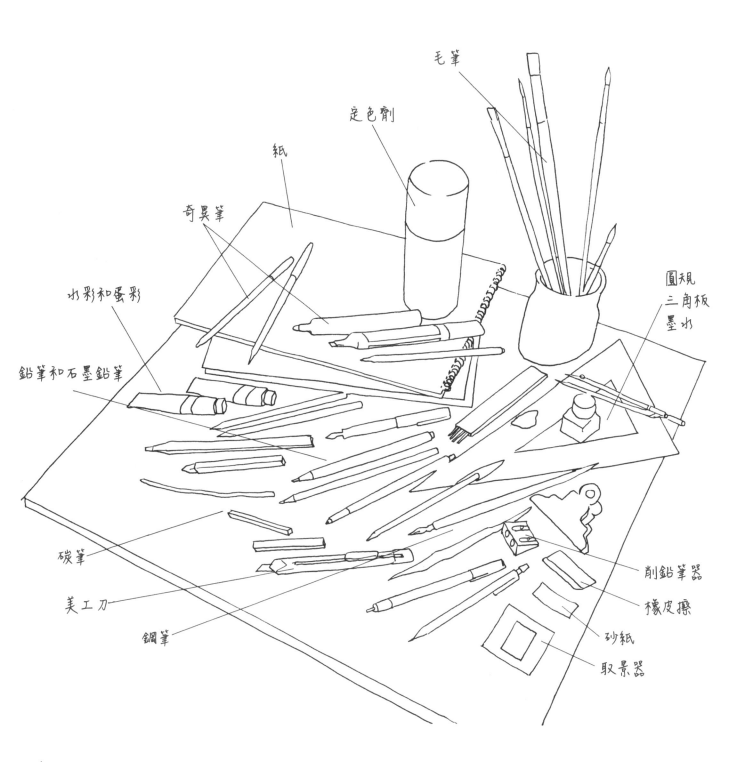

毛筆

定色劑

紙

奇異筆

水彩和蛋彩

鉛筆和石墨鉛筆

圓規
三角板
墨水

碳筆

美工刀

鋼筆

削鉛筆器

橡皮擦

砂紙

取景器

不同畫具在光滑紙面上所造成的效果

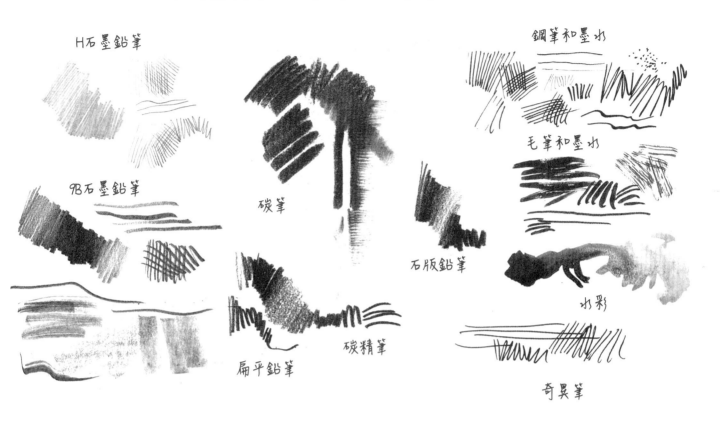

H石墨鉛筆

9B石墨鉛筆

碳筆

扁平鉛筆

碳精筆

石版鉛筆

鋼筆和墨水

毛筆和墨水

水彩

奇異筆

不同畫具在粗糙紙面上所造成的效果

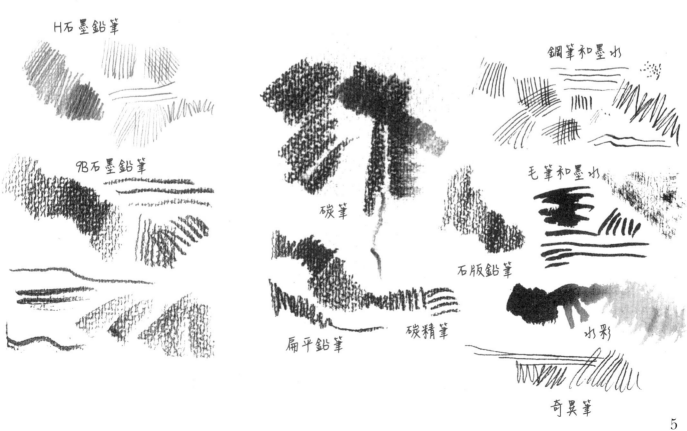

H石墨鉛筆

9B石墨鉛筆

碳筆

扁平鉛筆

碳精筆

石版鉛筆

鋼筆和墨水

毛筆和墨水

水彩

奇異筆

光與影

 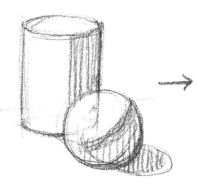 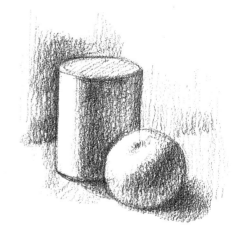

第1步 畫出物體的相對比例。　　　第2步 決定形狀，描繪陰影的輪廓。　　　第3步 完成物體形狀，加強色調。

色調

色調的漸層變化(明與暗)可用多種方式達成：改變力道(範例A及B)、交叉線影法(範例C)以及稀釋淡化(範例D)。

A 2B鉛筆
 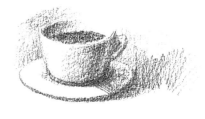

B 碳精筆
 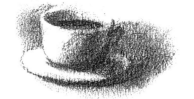

C 鋼筆和墨水
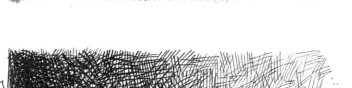 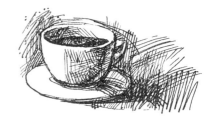

D 水溶性墨水
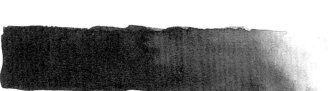 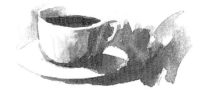

光與影

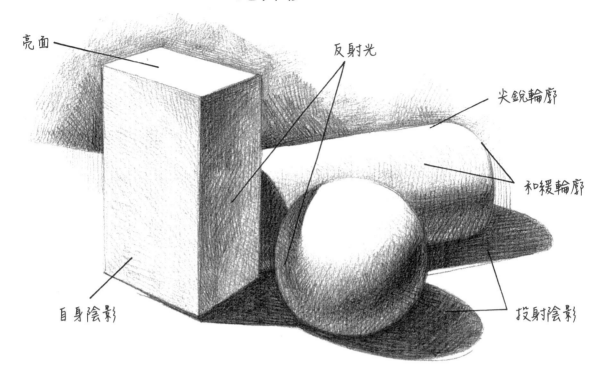

亮面
反射光
尖銳輪廓
和緩輪廓
自身陰影
投射陰影

線條與色調

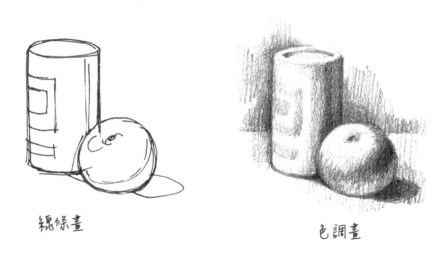

線條畫

色調畫

利用線影法、交叉線影法及其他方式來產生色調

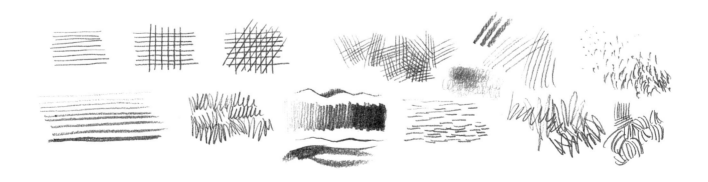

鉛筆和石墨筆

鉛筆是最常用的畫具，因為便宜所以被廣泛運用。除了傳統的木質筆桿外還有其他類型，像是：石墨芯或是鉛芯鉛筆(細筆芯，裝在分離式鉛筆桿內)、蠟製的石版鉛筆、水溶性鉛筆、扁平的木匠鉛筆，以及裝在自動筆桿內的極細鉛筆(微芯鉛筆)。

石墨鉛筆的分類係由9H(最硬的)依序降至H，再由B升高至6B(最軟的)。超過這個等級(最高至9B)的石墨鉛筆則會製成粗桿形，以利握筆。HB屬於中間級，不會太硬也不會太軟。硬石墨鉛筆也稱為「技術」鉛筆，能畫出細弱、乾淨、工整的線條，而軟鉛筆則較具「藝術性」，在徒手畫時能精準的表現出不同等級的力道。一張素描的暗色調可以經由增加施加在筆上的力道來達成，也可以用密集交叉許多線條的方法來達成(交叉線影法)。可以利用手指、棉花或紙團來塗抹以混合各種色調。

畫在中等質地的紙上

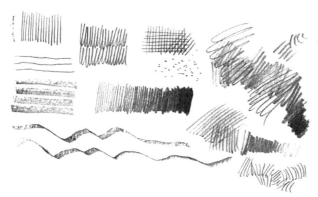
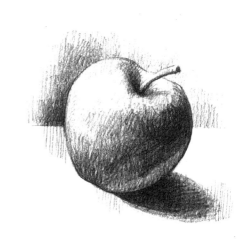

2H硬鉛筆或石墨鉛筆

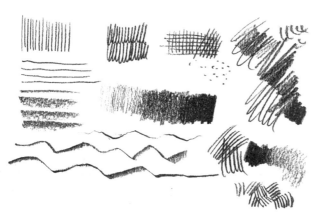
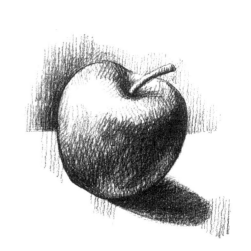

HB中性鉛筆或石墨鉛筆

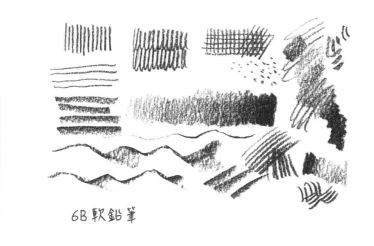
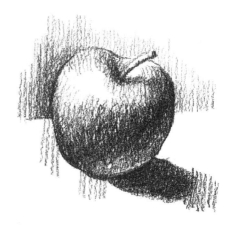

6B軟鉛筆

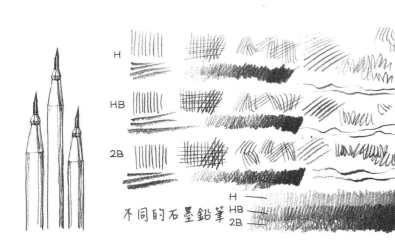
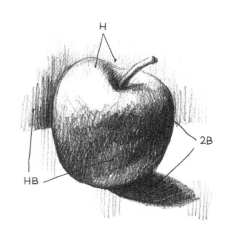

H

HB

2B

H
HB
2B

不同的石墨鉛筆

H

HB

2B

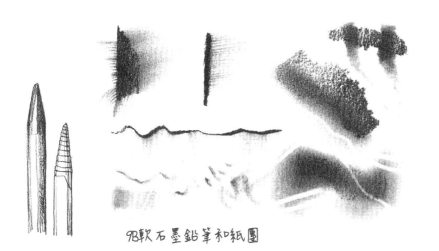
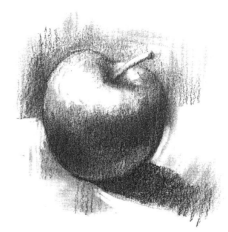

9B軟石墨鉛筆和紙團

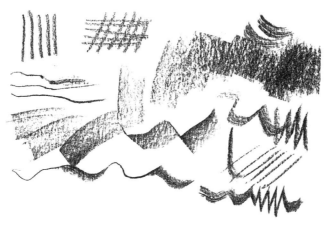
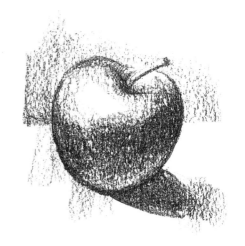

2B石墨筆

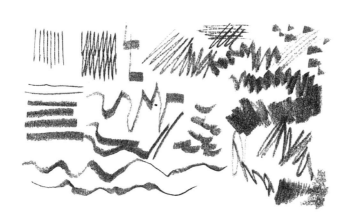
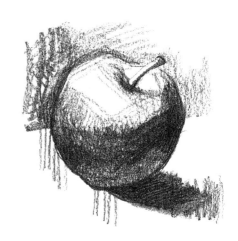

扁平鉛筆

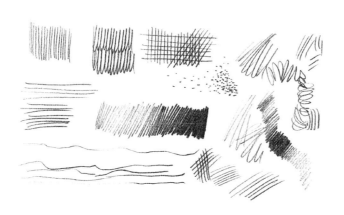
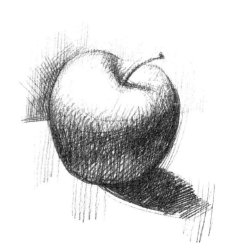

非常細的鉛筆

10

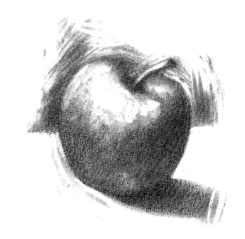

石墨灰以及橡皮擦所添加的亮線

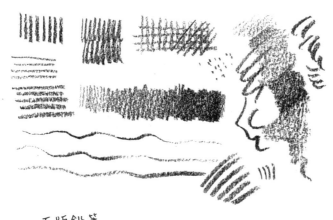
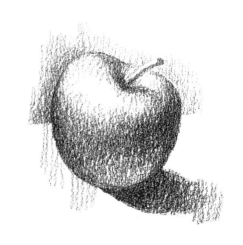

石版鉛筆

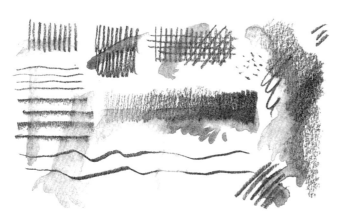
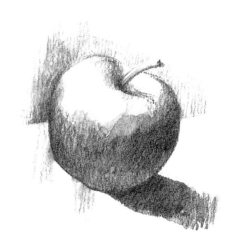

水溶性鉛筆

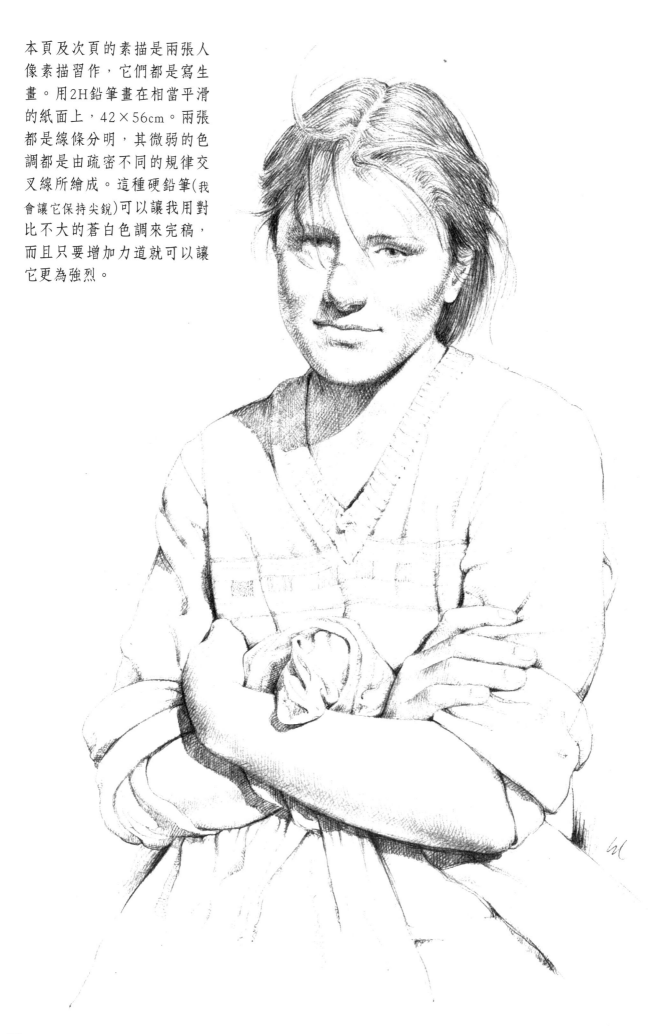

本頁及次頁的素描是兩張人像素描習作，它們都是寫生畫。用2H鉛筆畫在相當平滑的紙面上，42×56cm。兩張都是線條分明，其微弱的色調都是由疏密不同的規律交叉線所繪成。這種硬鉛筆(我會讓它保持尖銳)可以讓我用對比不大的蒼白色調來完稿，而且只要增加力道就可以讓它更為強烈。

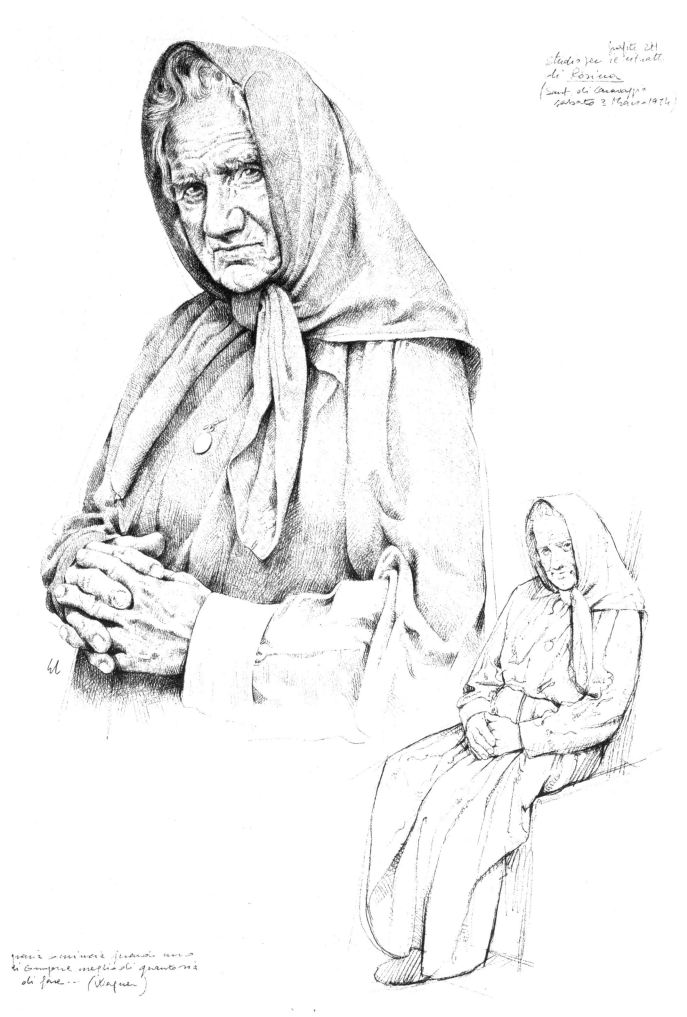

13

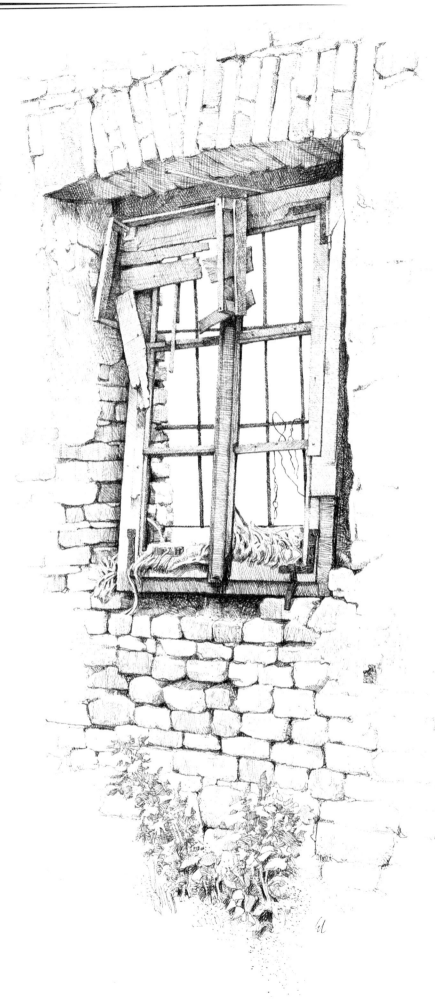

這是一張用H和2H鉛筆畫在
40×50cm紙上的蝕刻畫習
作,其交叉線影係以工整
的筆觸來模仿傳統的蝕刻
程序。它能在處理銅版之
前,先幫我解決色調及構圖
問題。銅版的尺寸當然小
很多,只有20×30cm。以
「點」的方式做為陰影,一
如你在牆壁底部所見那般。

在繪製人像畫時，我會從模特兒的外觀開始研究。首先，我會研究模特兒的個性，以便了解這項工作是否有我興趣的人性及美感。本頁素描展示了我的處理方式，至少一開始是如此。線條有些很精確，有些則是粗略的直覺，要花上幾分鐘才能抓出臉部的結構、神態或表情以及構圖，但大體上的明暗效果均被忽略。這兩張是我用HB鉛筆畫在粗糙的法畢安諾紙(33×43cm)上的素描。

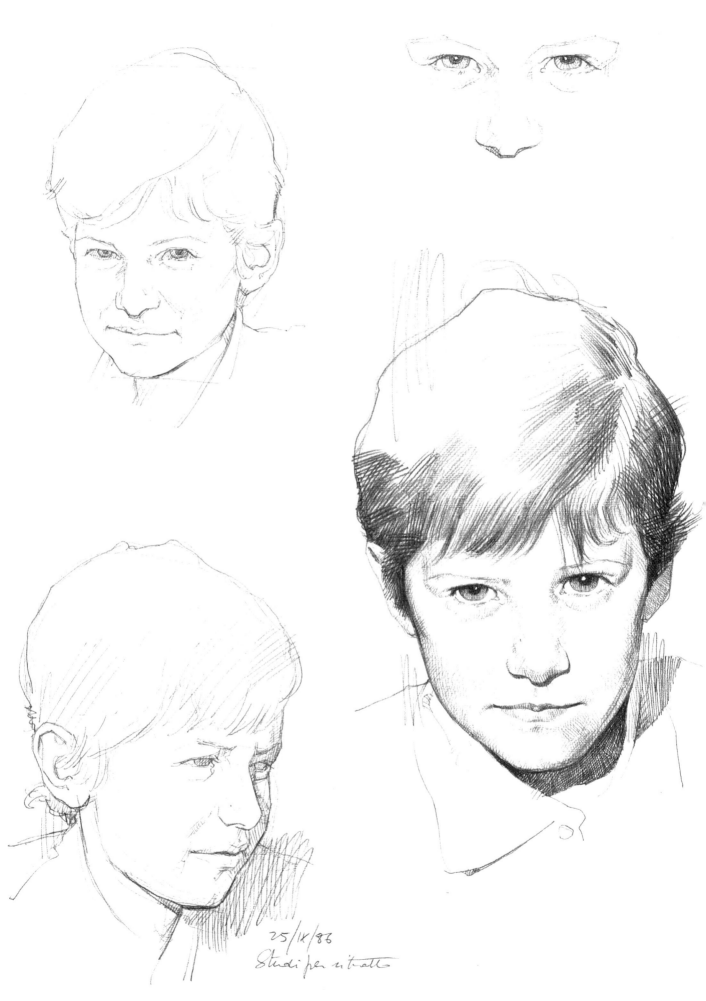

25/IX/86
Studi per ritratto

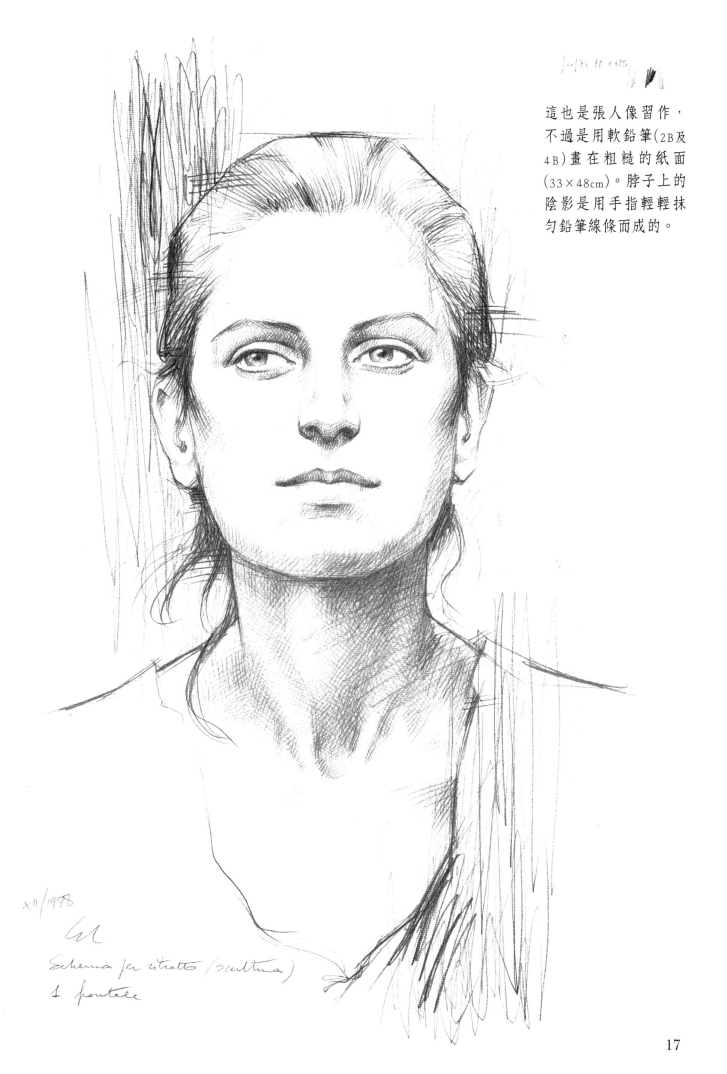

這也是張人像習作，
不過是用軟鉛筆(2B及
4B)畫在粗糙的紙面
(33×48cm)。脖子上的
陰影是用手指輕輕抹
勻鉛筆線條而成的。

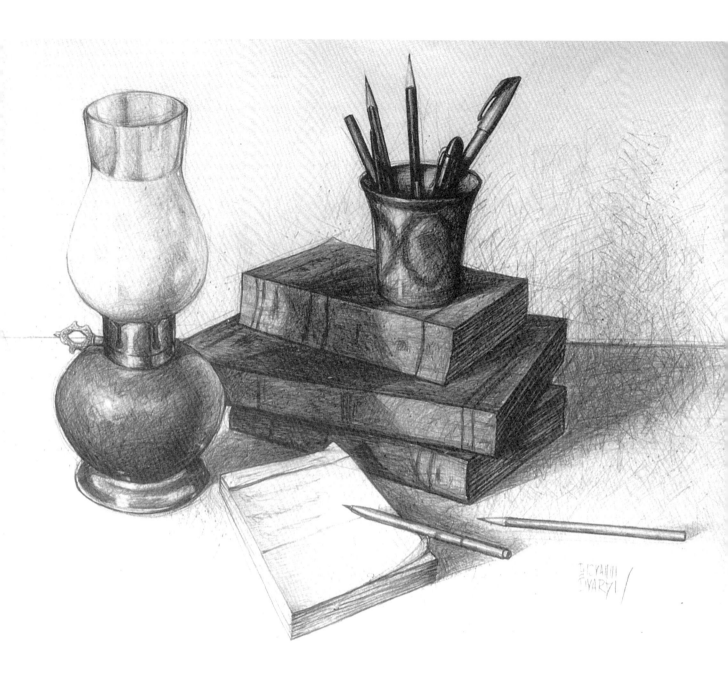

以HB、2B及4B鉛筆畫在50×70cm的紙面。這兩張素描「燈和書」以及「工具」，就像你早期在藝術學校的習作範例，目的是為了訓練學生觀察實物，讓他們有機會處理簡單的構圖、透視以及明暗的問題。兩張都是用垂直畫架完成的，用輕微、不規則且綿密的交叉線來形成物體的形狀。許多單調的區域是用軟鉛筆的筆尖觸壓紙面點繪而成的。

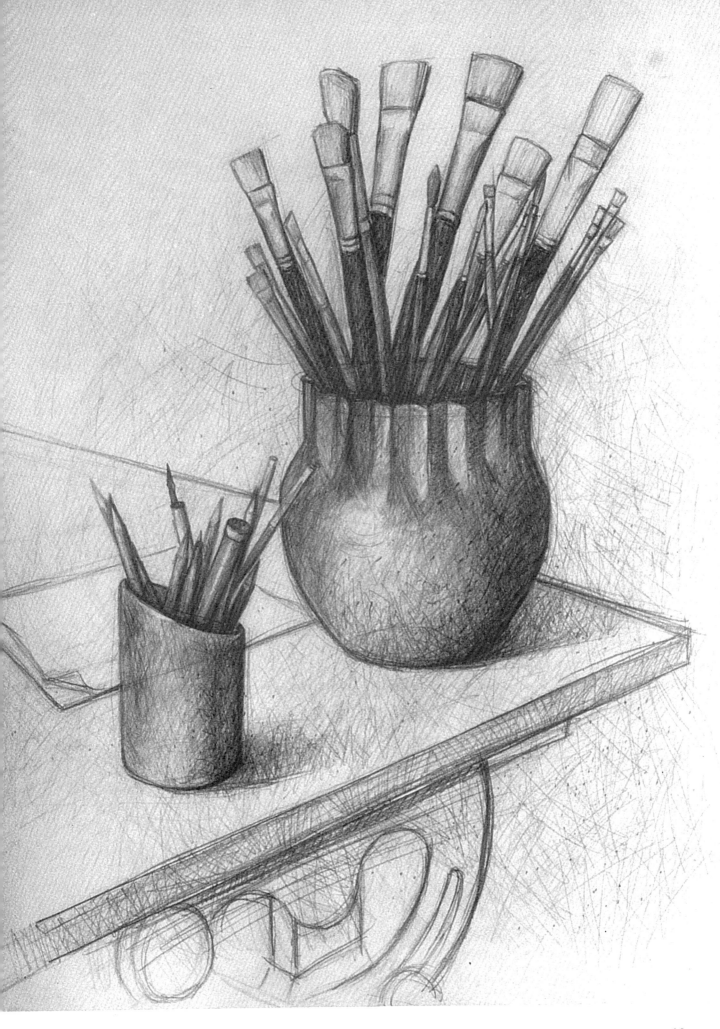

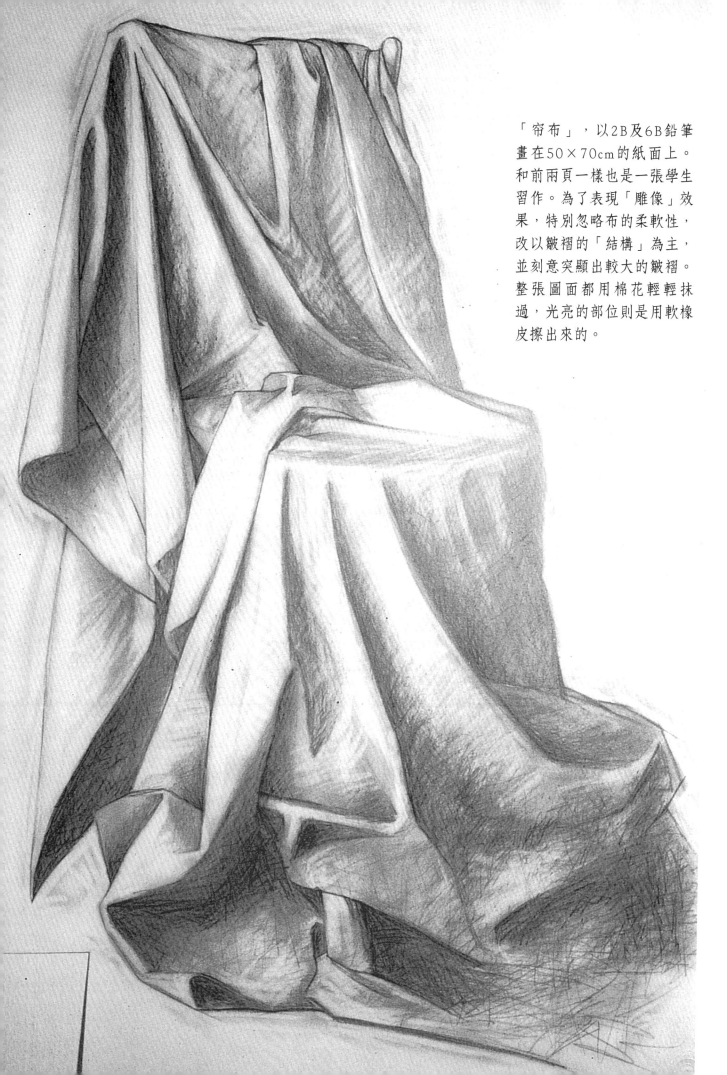

「帘布」，以2B及6B鉛筆
畫在50×70cm的紙面上。
和前兩頁一樣也是一張學生
習作。為了表現「雕像」效
果，特別忽略布的柔軟性，
改以皺褶的「結構」為主，
並刻意突顯出較大的皺褶。
整張圖面都用棉花輕輕抹
過，光亮的部位則是用軟橡
皮擦出來的。

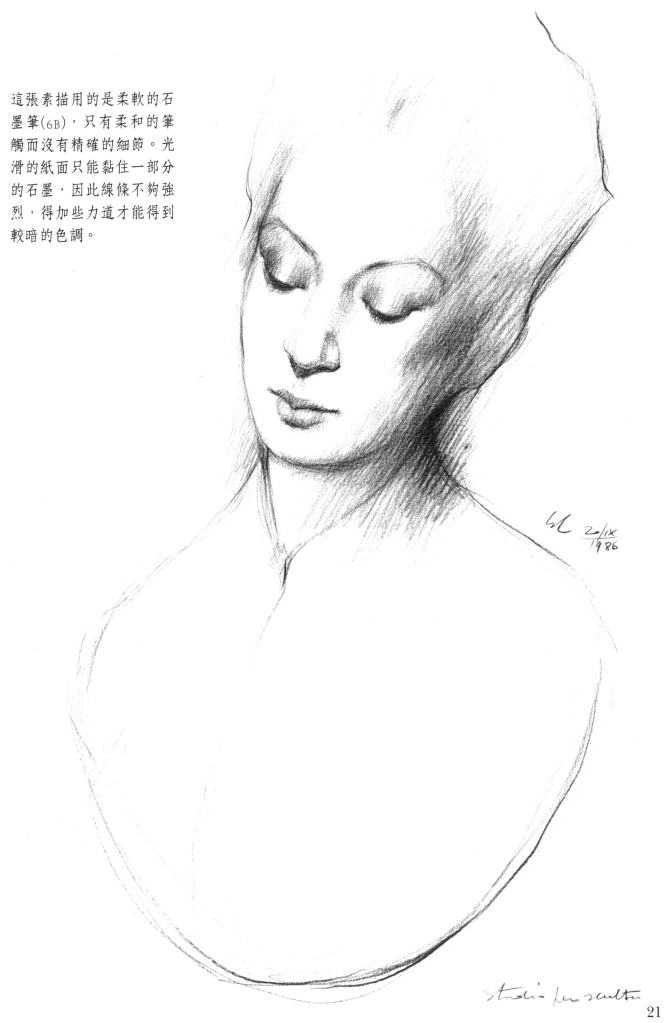

這張素描用的是柔軟的石墨筆(6B)，只有柔和的筆觸而沒有精確的細節。光滑的紙面只能黏住一部分的石墨，因此線條不夠強烈，得加些力道才能得到較暗的色調。

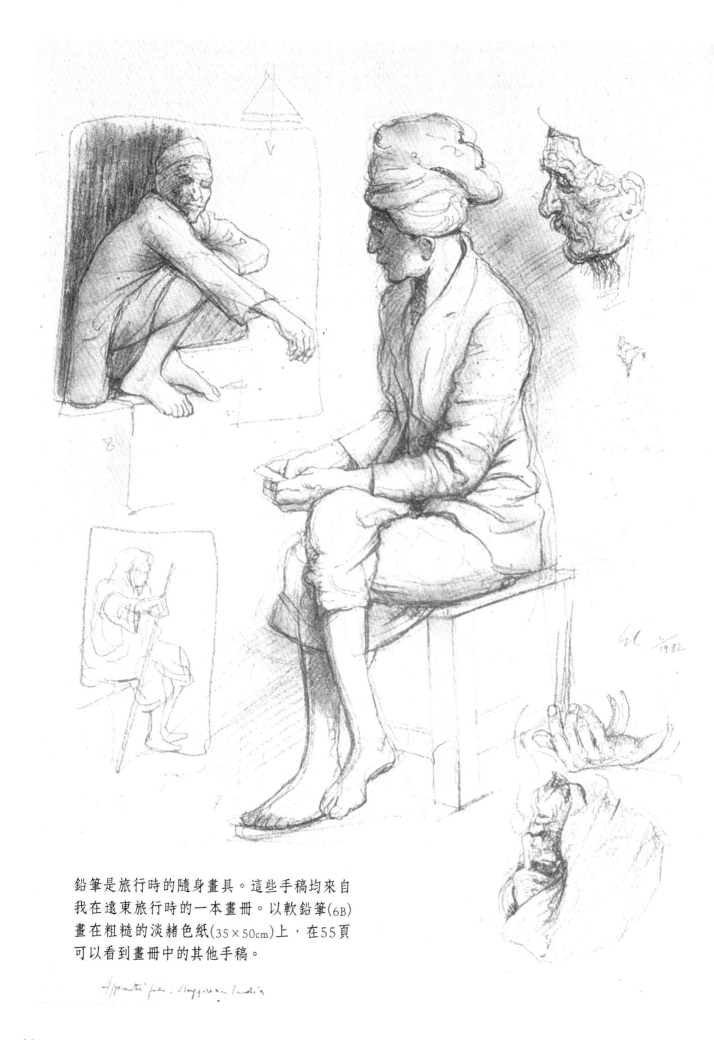

鉛筆是旅行時的隨身畫具。這些手稿均來自
我在遠東旅行時的一本畫冊。以軟鉛筆(6B)
畫在粗糙的淡赭色紙(35×50cm)上，在55頁
可以看到畫冊中的其他手稿。

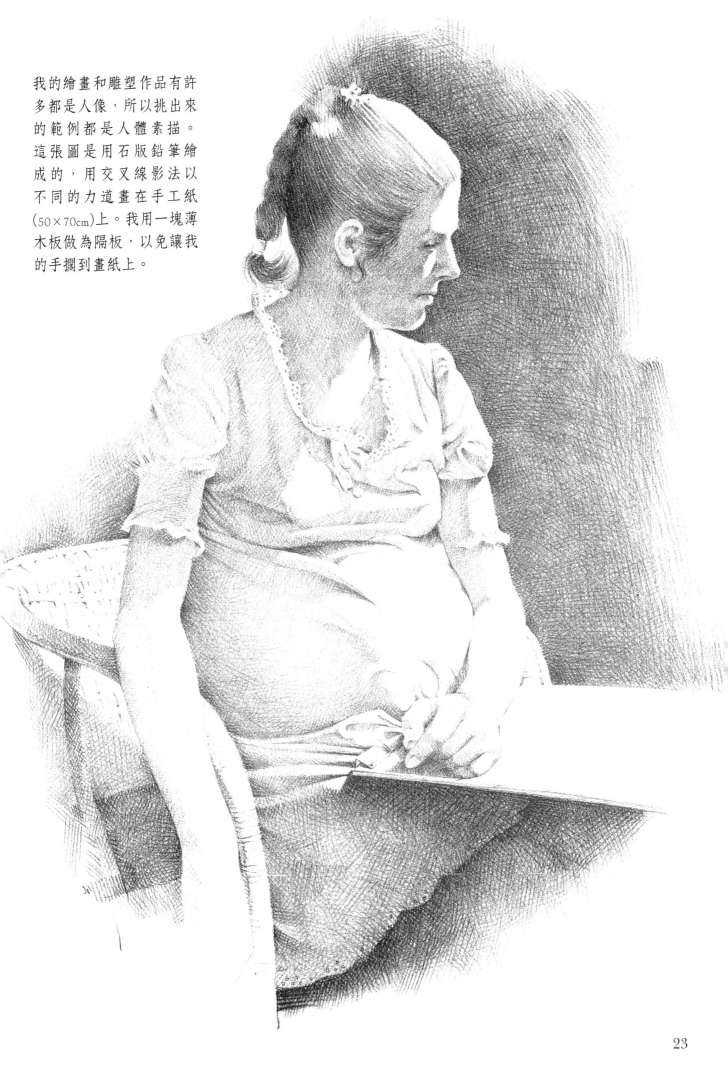

我的繪畫和雕塑作品有許多都是人像，所以挑出來的範例都是人體素描。這張圖是用石版鉛筆繪成的，用交叉線影法以不同的力道畫在手工紙(50×70cm)上。我用一塊薄木板做為隔板，以免讓我的手擱到畫紙上。

碳筆、粉筆和碳精筆

柳木碳筆是用細柳枝燒製而成，它很軟，會留下碳漬。濃縮碳筆(棒狀或鉛筆狀)是用碳粉濃縮而成，可以畫出深黑色的線條。碳筆是即席畫作的理想畫具，具有強烈的對比，但較不適合用來畫精細的細節。碳筆的塗抹比石墨還容易，作法相同，不過要小心不能過度，因為最後可能會出現一張缺乏力量的素描。碳筆較適合用一塊軟橡皮來挑出亮點、改變色調，或是「雕刻」光線。有種稱為紅粉筆(sanguine)的碳筆，則具有明亮且溫暖的色彩，常被用在人像及風景畫上。

畫在中等質地的紙上

 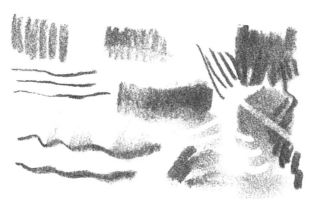 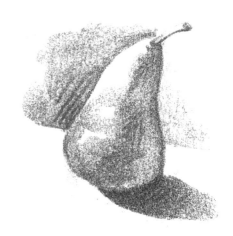

柳木碳筆

 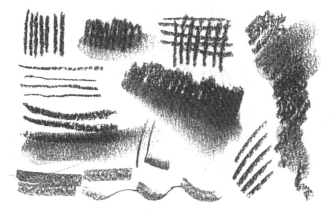 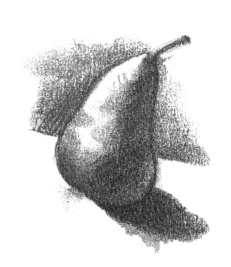

濃縮碳筆

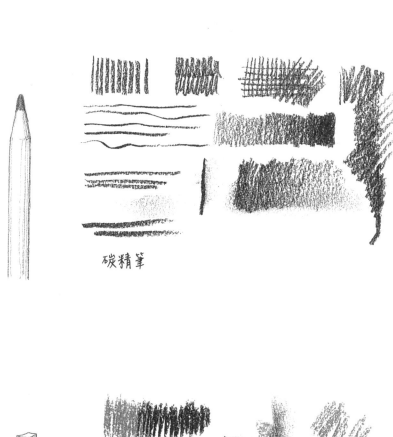
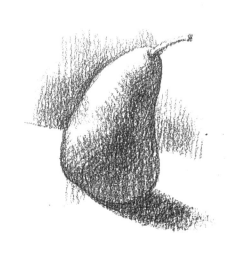

碳精筆

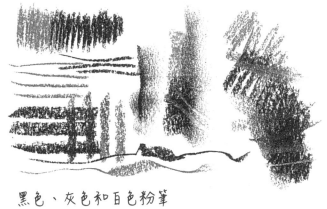
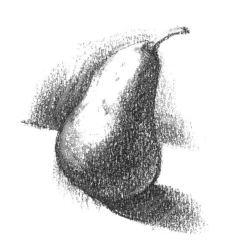

黑色、灰色和白色粉筆

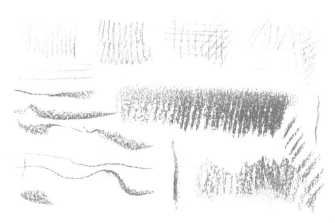
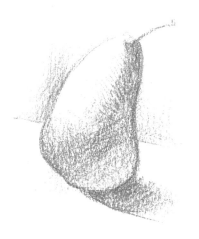

紅粉筆

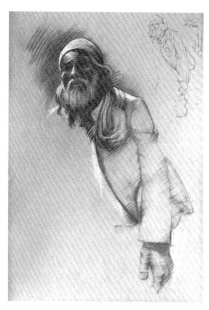

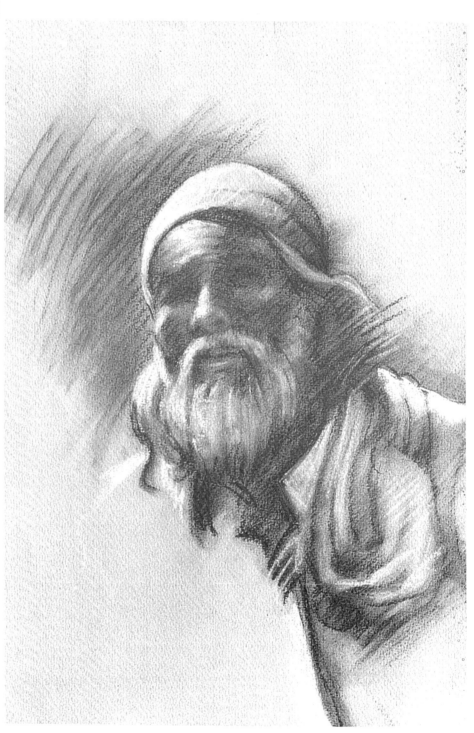

以黑色濃縮碳筆、棕黑色粉
筆及白色粉筆畫在粗糙灰色
紙上的習作，50×70cm。用
碳筆來強調色調的形狀而非
細節，並直接運用紙張的粗
糙質地來做出的效果。

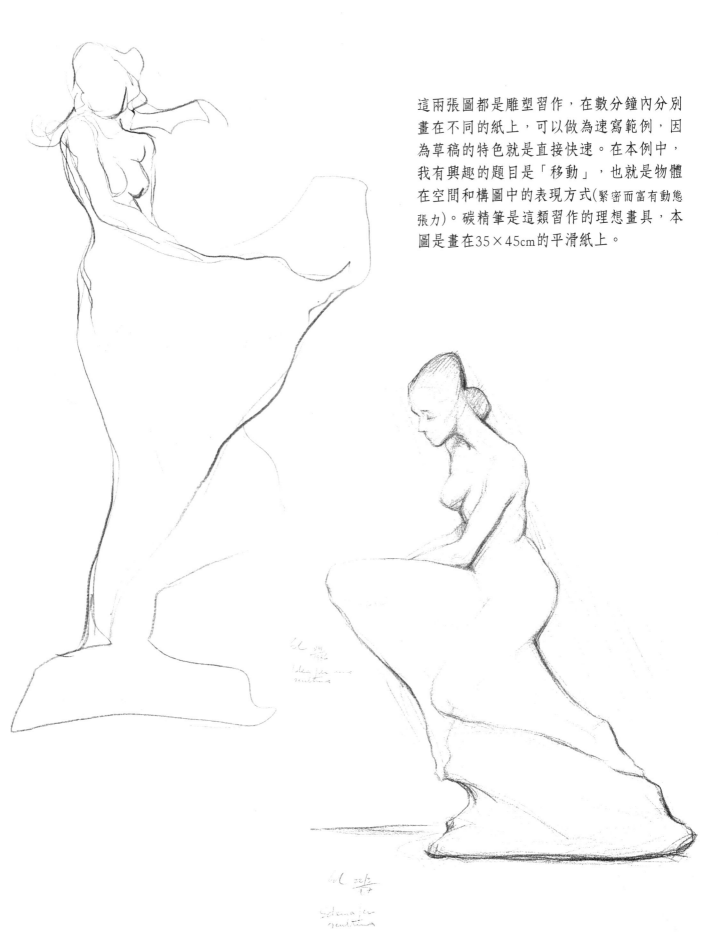

這兩張圖都是雕塑習作,在數分鐘內分別畫在不同的紙上,可以做為速寫範例,因為草稿的特色就是直接快速。在本例中,我有興趣的題目是「移動」,也就是物體在空間和構圖中的表現方式(緊密而富有動態張力)。碳精筆是這類習作的理想畫具,本圖是畫在35×45cm的平滑紙上。

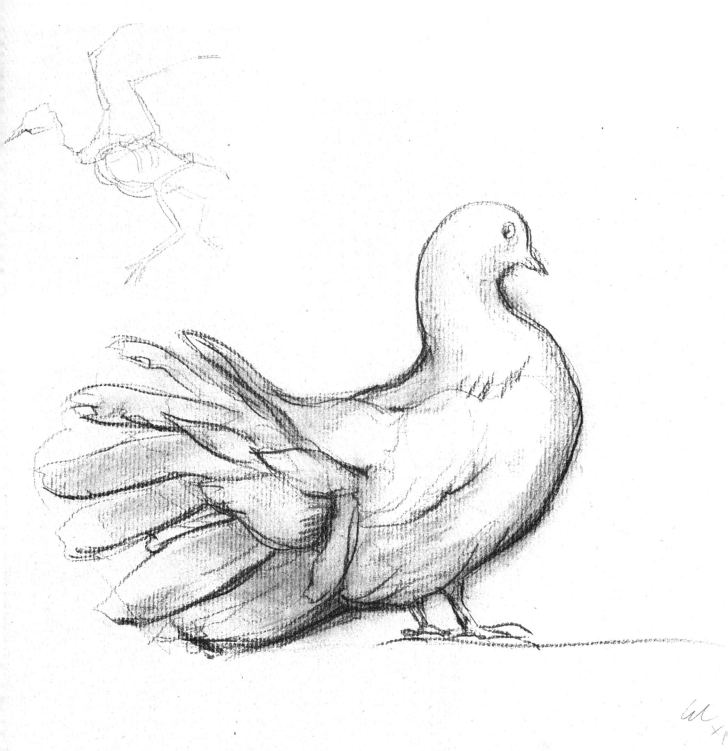

即使是簡單的草稿，某種視覺筆記，也具有
相當的趣味及表現力。練習以迅速且簡潔的
方式來描繪。先仔細研究物體的形狀和比
例，必須自然而且深入，但不要一成不變的
照抄。這張是畫在粗糙的包裝紙上，以紅粉
筆為中間色調，用濃縮碳筆勾出輪廓。上方
的小圖是用削尖的碳筆畫成的。

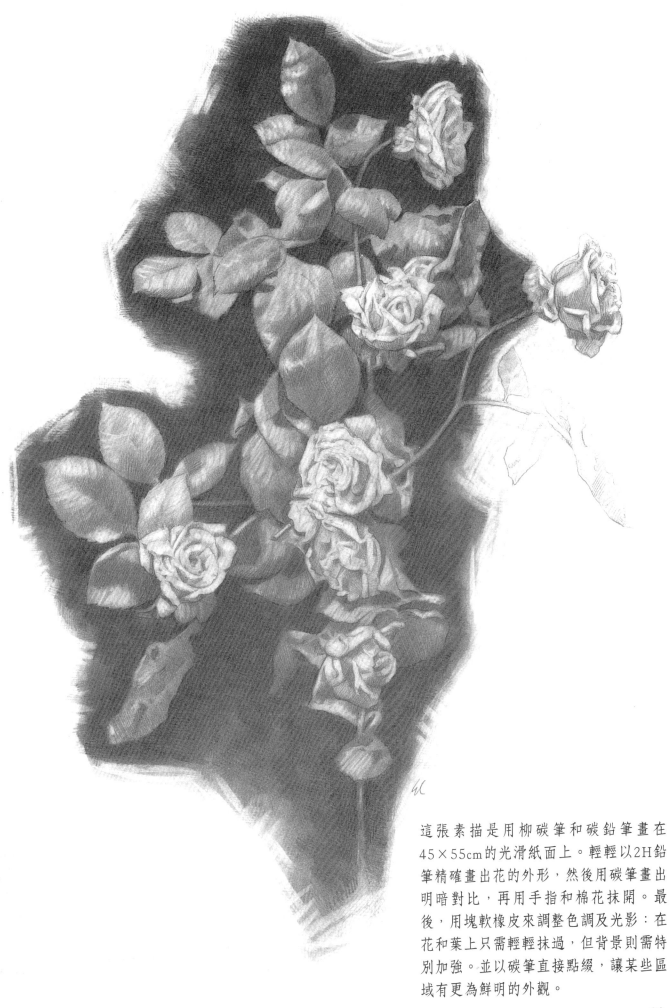

這張素描是用柳碳筆和碳鉛筆畫在
45×55cm的光滑紙面上。輕輕以2H鉛
筆精確畫出花的外形，然後用碳筆畫出
明暗對比，再用手指和棉花抹開。最
後，用塊軟橡皮來調整色調及光影：在
花和葉上只需輕輕抹過，但背景則需特
別加強。並以碳筆直接點綴，讓某些區
域有更為鮮明的外觀。

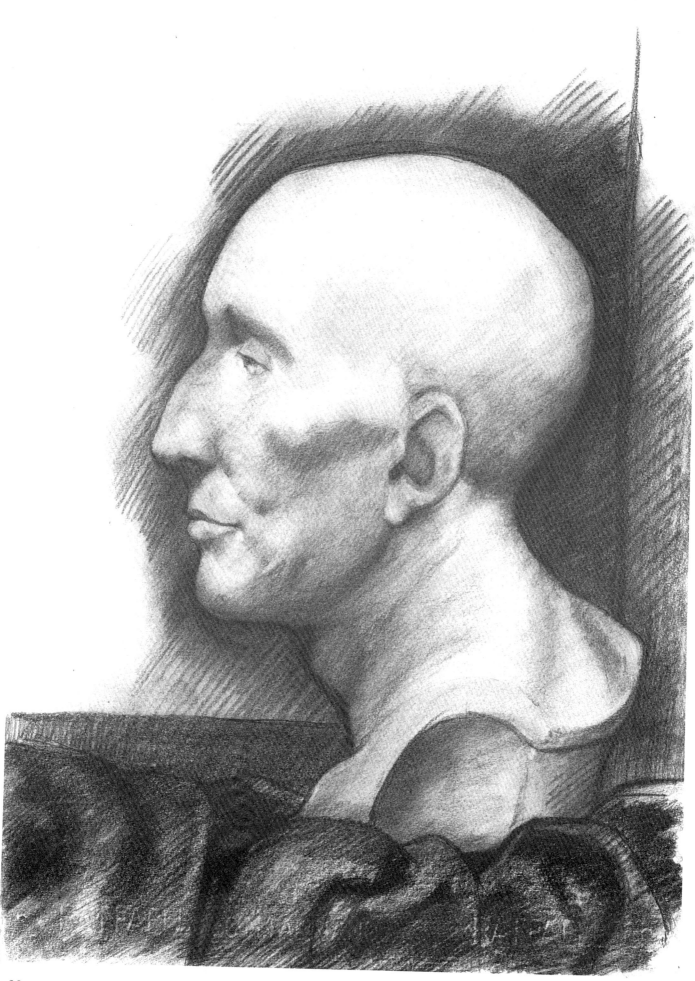

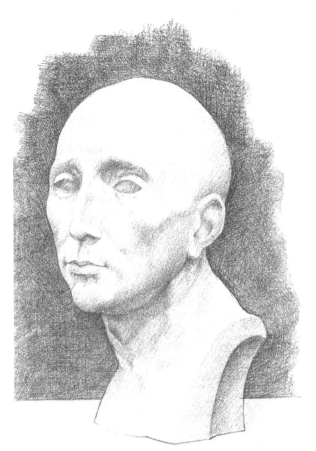

在這兩頁中可以看刻板的學院派素描,這是典型的學校素描(很不幸的,到現在還是如此)。我之所以說「不幸」,那是因為光靠石膏像和照片是不會有太多啟發的,寫生練習當然比較好,但卻不是那麼的方便,可以透過石膏像獲得某些補償,正因為它不會動所以可以讓你精準練習光與影的變化。這三張圖都是畫在40×50cm的光滑紙上,先用柳碳筆和碳鉛筆描繪並以手指輕輕抹勻,再用軟橡皮擦出亮線。

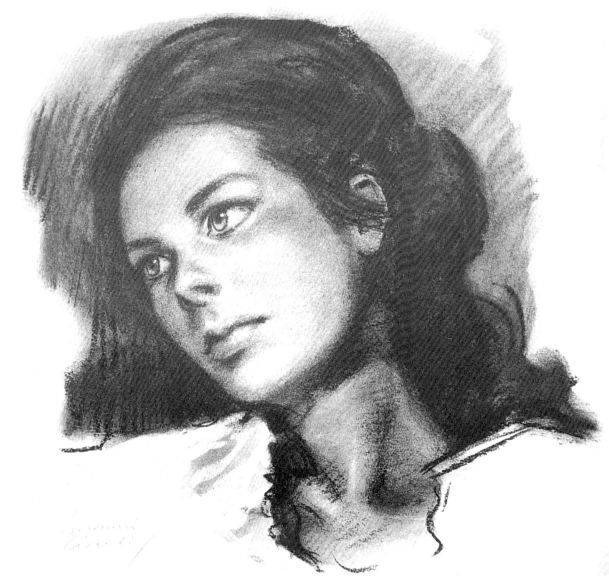

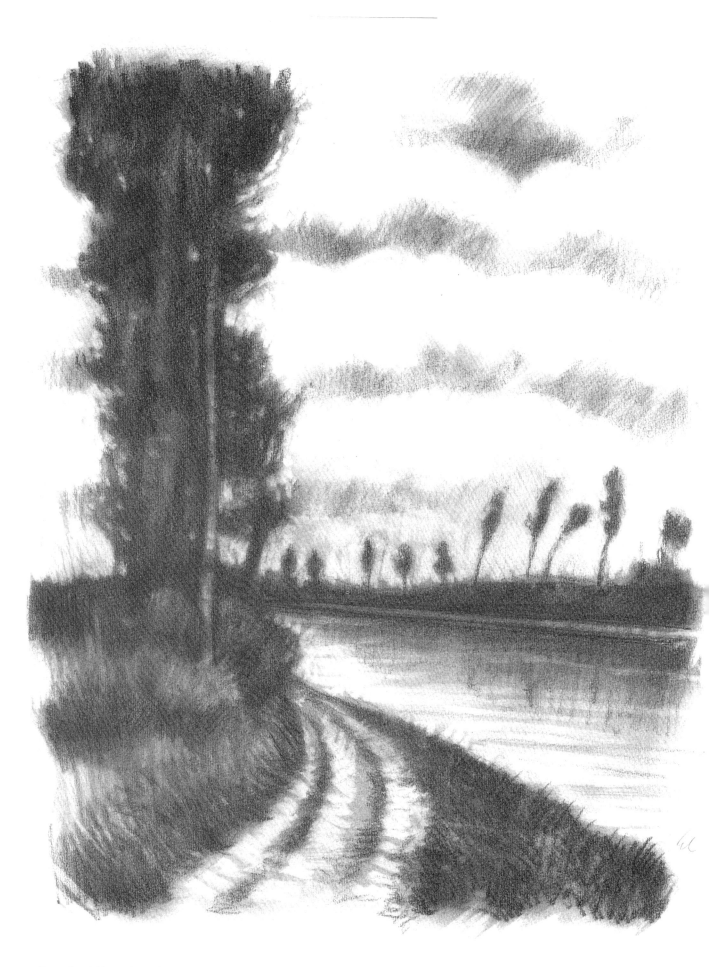

倫巴底風景。碳鉛筆畫在30×40cm的紙上。

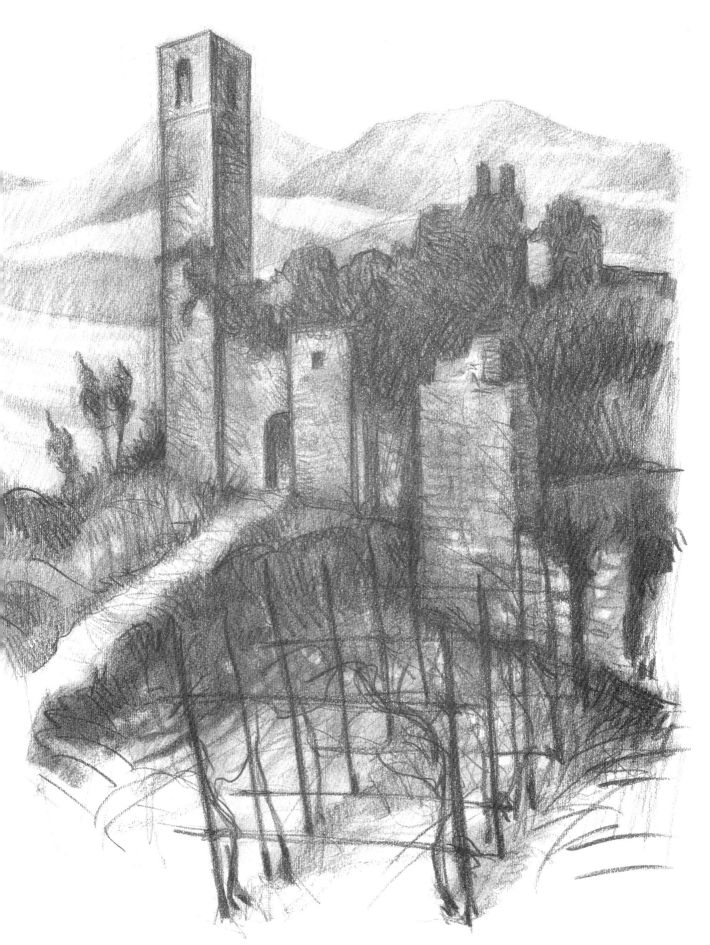

廢墟。碳鉛筆畫在30×40cm的紙上。

墨水

印度墨水(黑色或褐色)是素描最常用的墨水，不過用毛筆抹開的彩色墨水和水溶性墨水也很常見。有好幾種畫具都可以用來繪製墨水素描，像是：不同形狀和大小的鋼筆、墨水鋼筆、原子筆或針筆，毛筆和尖頭竹管筆。最好選用質重、光滑、品質良好的紙張。暗色調是透過線影、交叉線影或點的密度來展現的。

畫在中等質地的紙上

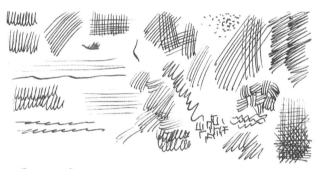
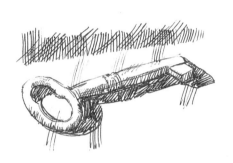

墨水鋼筆

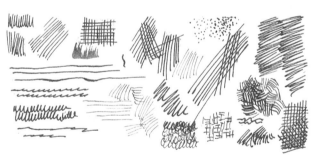
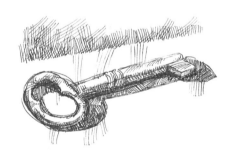

印度墨水和尖頭鋼筆

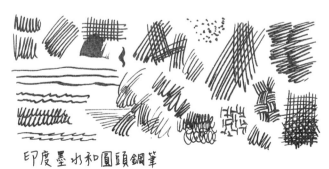

印度墨水和圓頭鋼筆

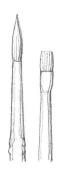
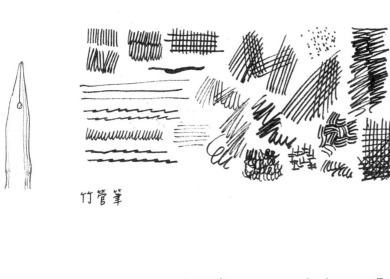

竹管筆

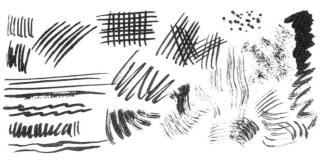

印度墨水和毛筆

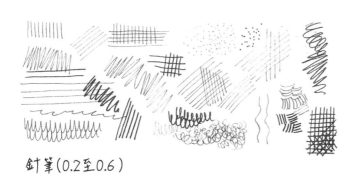

針筆(0.2至0.6)

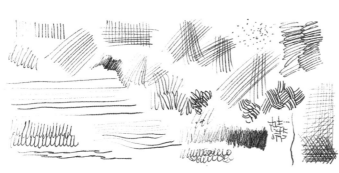
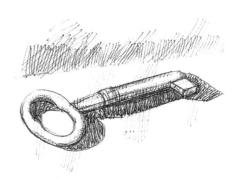

原子筆

 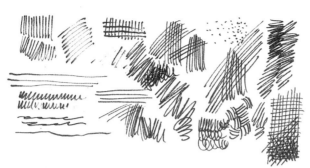 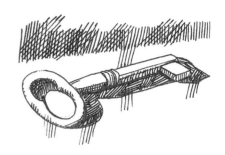

尖頭奇異筆

 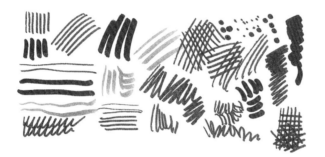

粗頭奇異筆

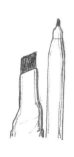 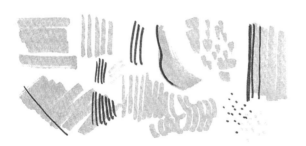

鑿子形筆尖及一般的奇異筆

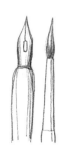 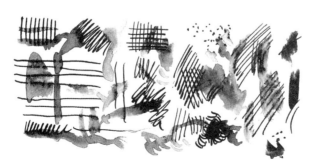

鋼筆、毛筆和水溶性墨水

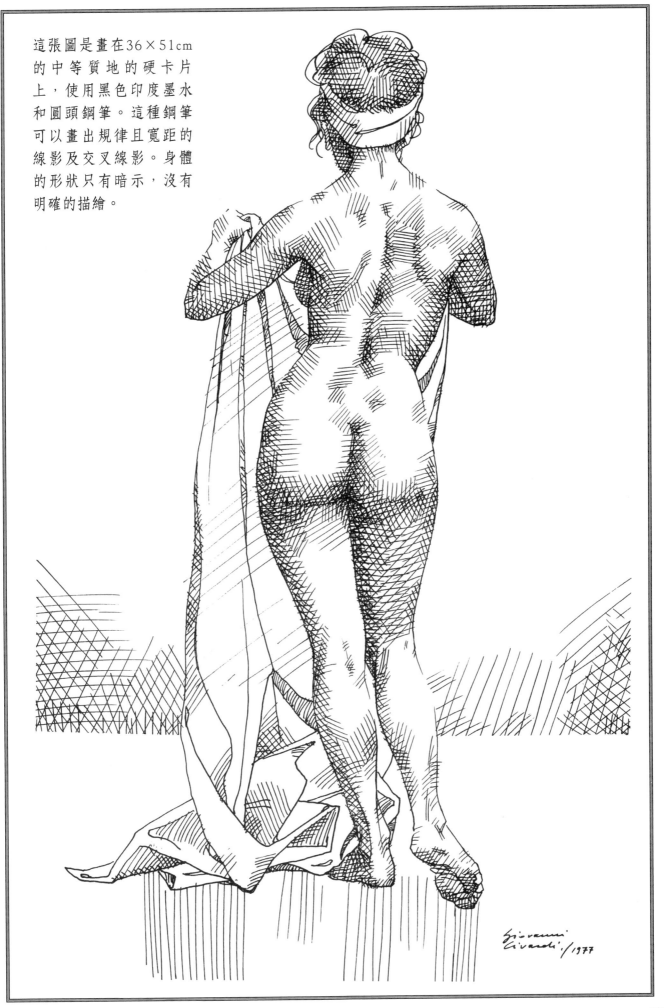

這張圖是畫在36×51cm
的中等質地的硬卡片
上,使用黑色印度墨水
和圓頭鋼筆。這種鋼筆
可以畫出規律且寬距的
線影及交叉線影。身體
的形狀只有暗示,沒有
明確的描繪。

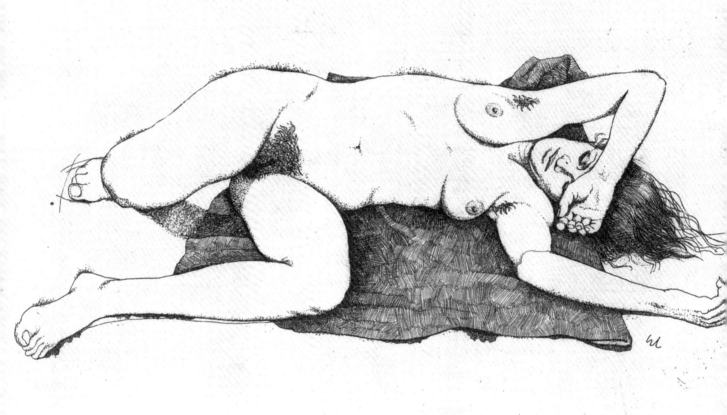

Studio di nudo (Linda) 1984

此處的人像習作和前一頁不
同，是畫在18×25cm的平滑
卡片上，用的是黑色印度墨
水和非常細的鋼筆。布和皺
褶是以不同方向的密集平行
線畫成，而身體則是用密度
不同的連續小點繪成的。描
繪完後用塊軟橡皮擦去原先
的鉛筆痕。

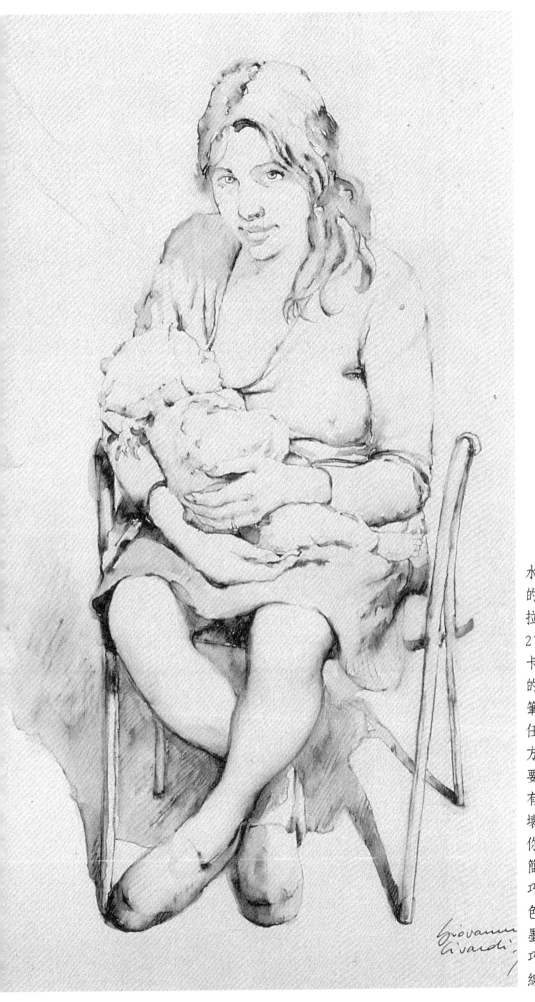

水溶性墨水非常適合快速的寫生習作。這張「薇拉莉亞餵乳」是畫在 27×45cm 的中等質地硬卡片上，以裝有派克墨水的鋼筆畫成的。以中型毛筆(6號圓頭)在陰影區以及任何想要軟化筆觸的地方，滴些水來溶解墨水。要非常小心，因為太多水有可能會讓墨水溢出，弄壞了整張圖。因此，建議你做些實驗，來熟悉這種簡單但又不太容易的技巧。也可以試試水溶性彩色墨水。但請記住，印度墨水不適合使用這種技巧，因為它的性質穩定，線條不易溶在水裡。

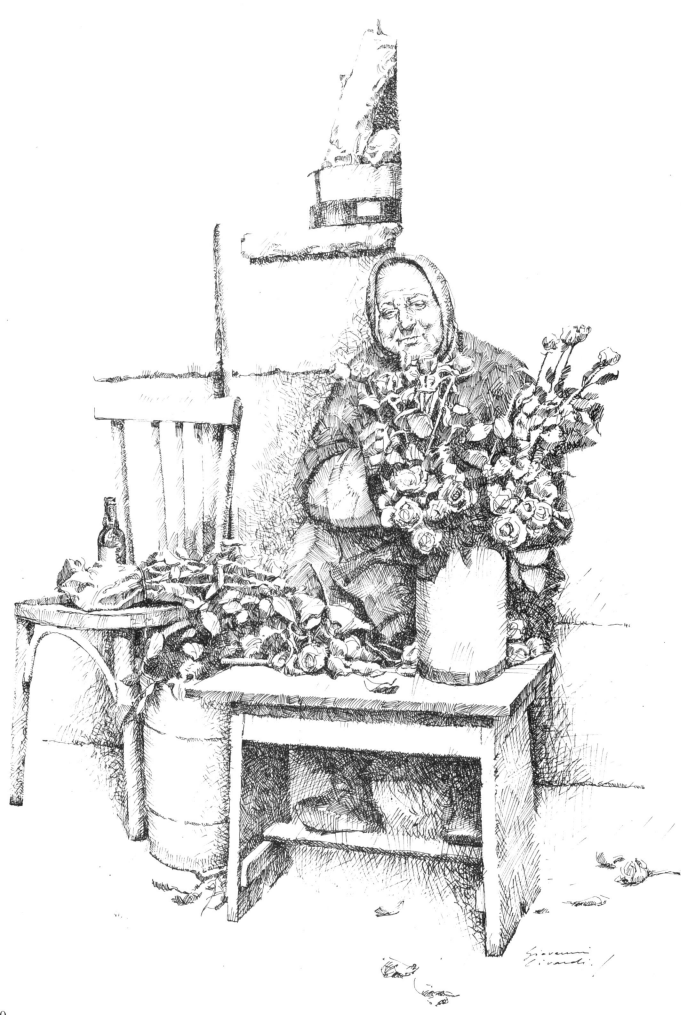

40

這兩張畫的主題是一位賣花的老太太。許多年前她在羅馬萬神殿一帶非常的出名(她常在這裡讓遊客拍照)，我也不時以她為寫生主題。這兩張都是畫在36×51cm的中等質地卡片上，用極細鋼筆以及略為稀釋的印度墨水，以軟化其強度。線影十分不規則且鬆散，不過仍在掌握中。它是由清楚、精確的鉛筆細線輔助繪成的，這些線條後來均被擦去。

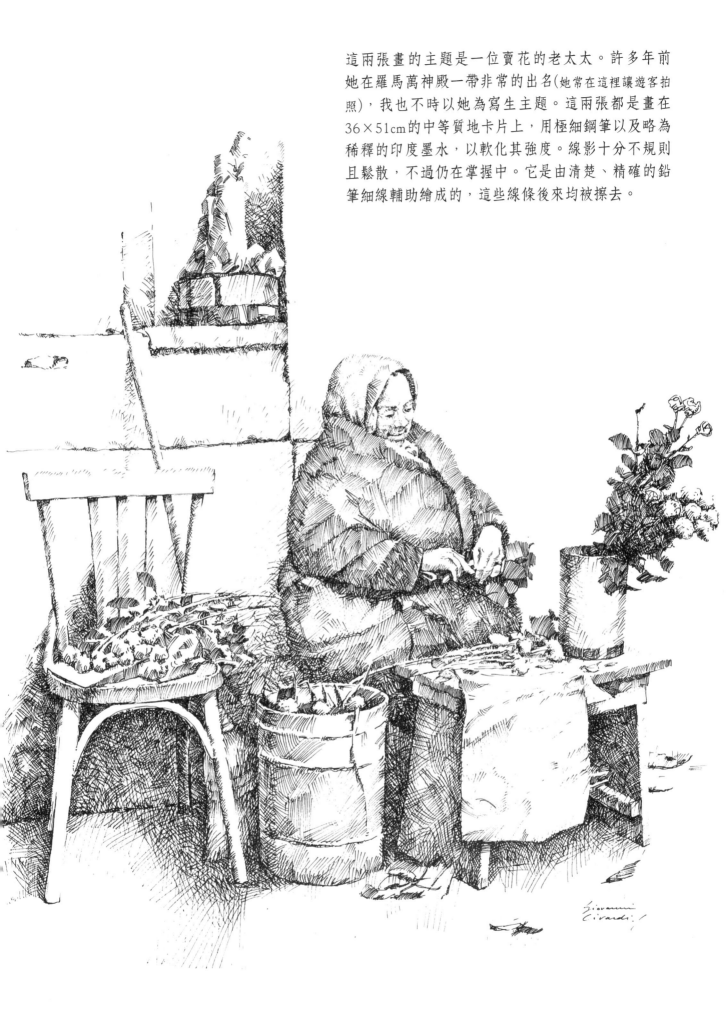

雖然這個習作的主題不會讓人很愉快，但是它非常適合作為複雜鋼筆畫的練習。我用的是35×35cm的平滑紙，以及黑色印度墨水和三支鋼筆。最細的鋼筆用來畫右邊的圖；次細的用來畫左邊的圖，最粗的則用來畫下圖。用短而密集的線影，以及不同密度的交叉線影來改變明暗對比。小心筆尖不要刮傷紙面，尤其是想加強黑色區域時(仍須留下空隙，以免粗到變成污跡)。

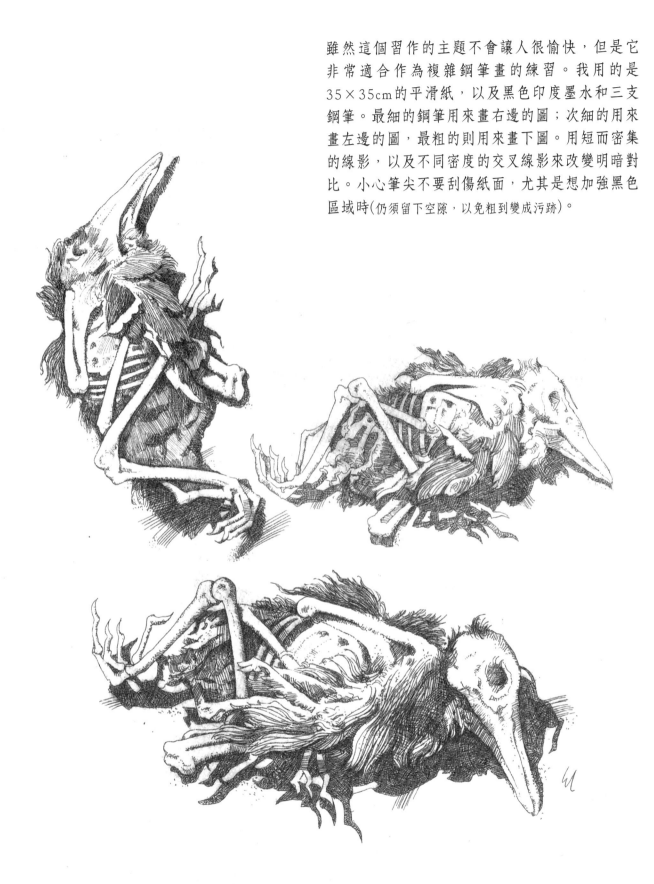

左圖。鋼筆畫特別適合用來印刷。在這裡你可以看到我為雜誌的短篇故事所畫的插圖。以少許的棕黑色水彩在鋼筆描上加上單色潤飾。36×51cm。

水彩、蛋彩及混合畫具

用水來稀釋墨水或顏料，這種技巧被廣泛應用在藝術畫中。嚴格說起來這比較不能稱為素描，比較像是繪畫。單色水彩(通常是深褐色或棕黑色等暗色)和水溶性墨水已經使用了很長一段時間了；用毛筆來作畫，無論是單獨運用或是做為鋼筆畫的補充，都可以得到非常寬廣的色調以及柔和的色塊。混合畫具是指在同一張素描中同時使用不同的畫具來繪製。下一頁的範例只是眾多組合中的一種而已。多方嘗試找出你想表達效果，並且善加利用某些意外發現的效果。

畫在中等質地的紙上

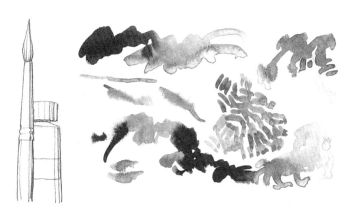

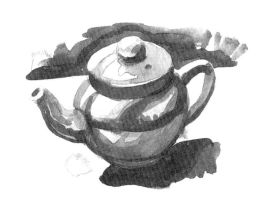

水彩或水溶性墨水

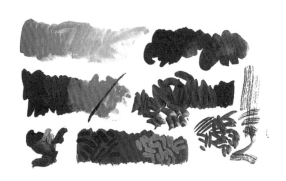

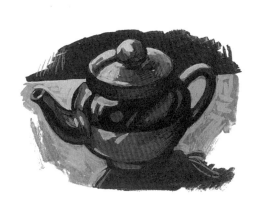

白色及黑色蛋彩

44

 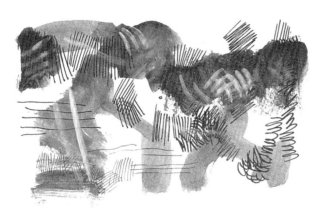 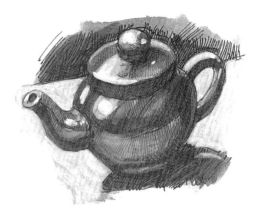

墨水、壓克力顏料、白色蛋彩

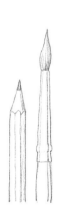 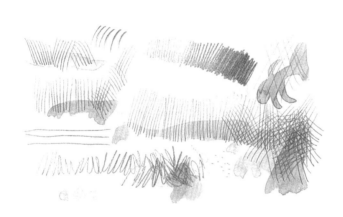 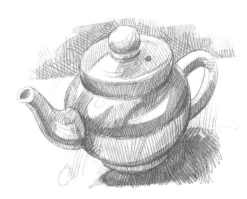

鉛筆及水彩(或水溶性墨水)

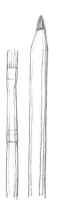 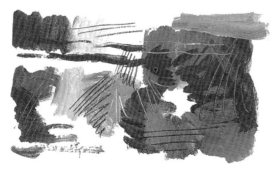 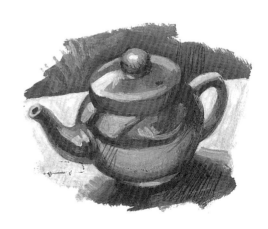

油畫顏料及碳鉛筆

本節所示的範例都是以混合畫具所完成的，也就是結合
各種畫具來達成特殊的繪圖效果。因此，這些圖都略微
跳脫傳統的素描觀念，但我仍把它們納入，希望可以藉
此鼓勵你不斷嘗試各種新畫法。

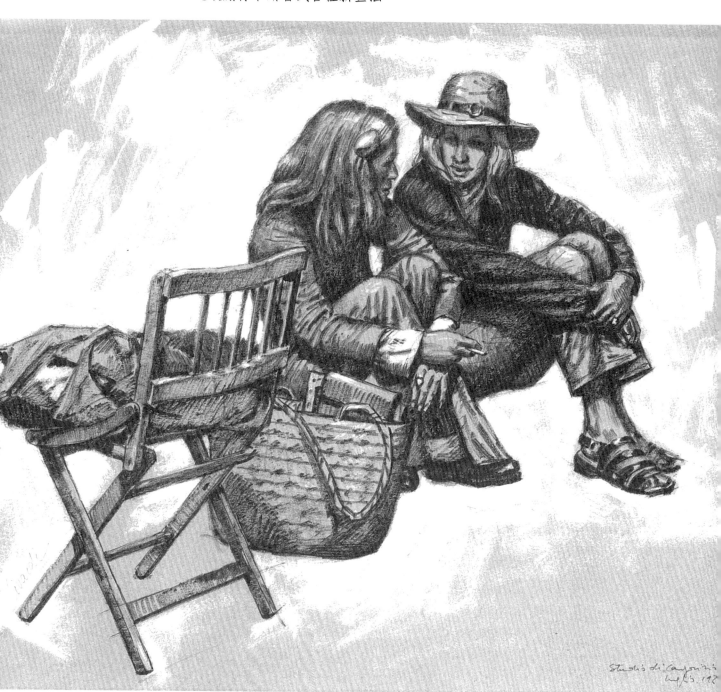

這張素描是用乾刷法畫成的(用圓頭硬毛筆來
塗黑色印度墨水，放在吸墨紙上時它就幾乎是乾
的)。背景是用相當厚的白色蛋彩來加以強
化。35×40cm，灰色卡片。

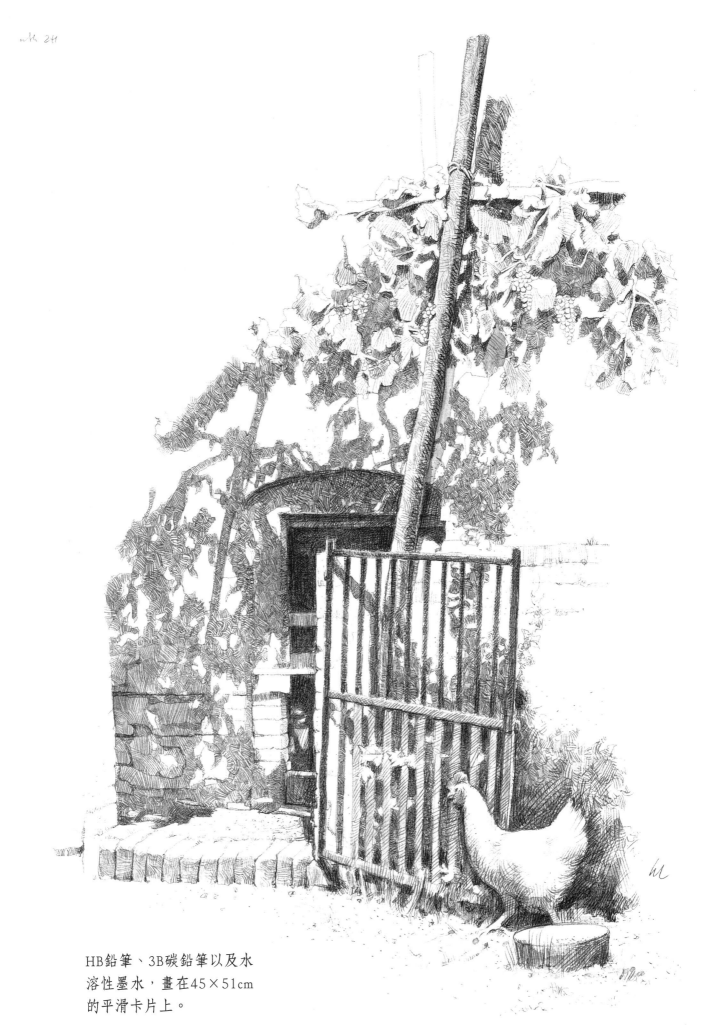

HB鉛筆、3B碳鉛筆以及水
溶性墨水，畫在45×51cm
的平滑卡片上。

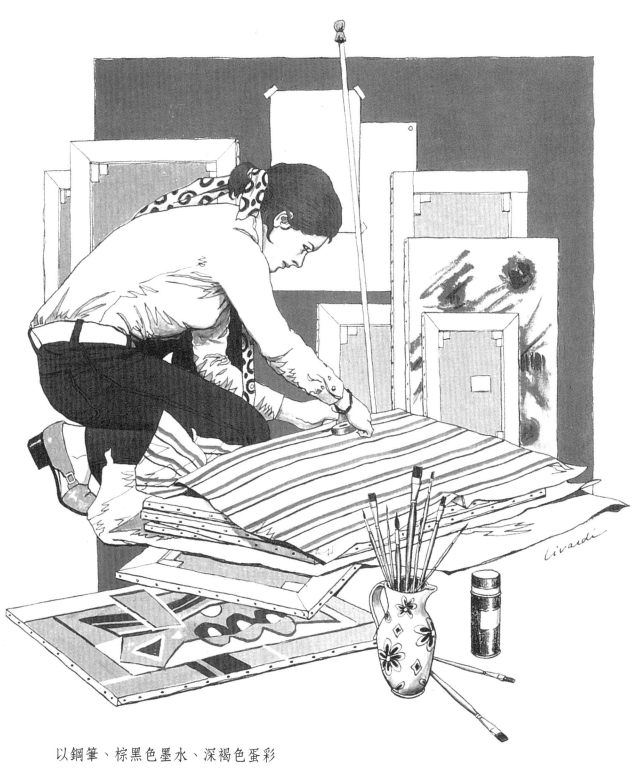

以鋼筆、棕黑色墨水、深褐色蛋彩
和白色蛋彩，畫在35×35cm的硬質
卡片上。

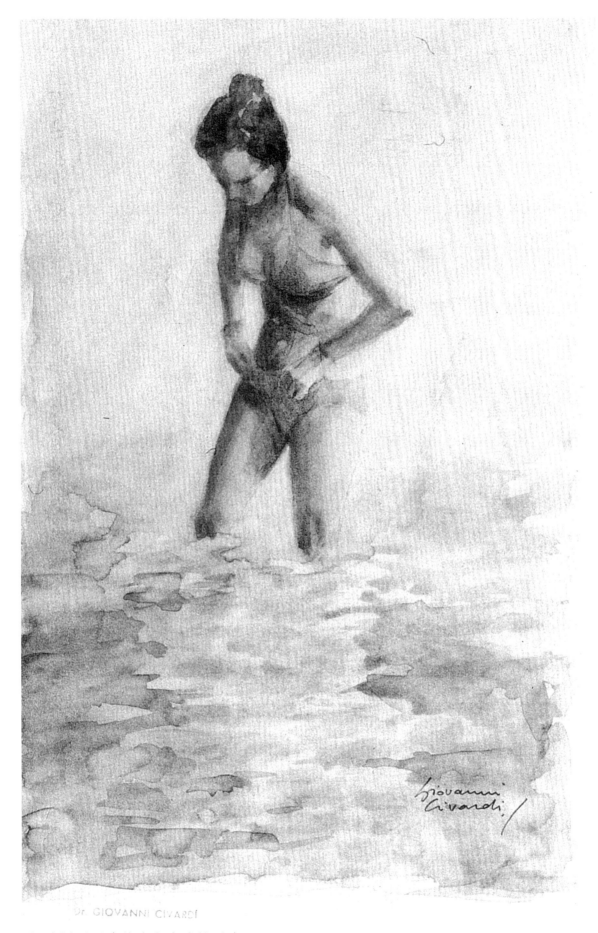

用6號圓頭硬毛筆沾上水溶性墨水，
畫在20×30cm的中等質地卡片上。

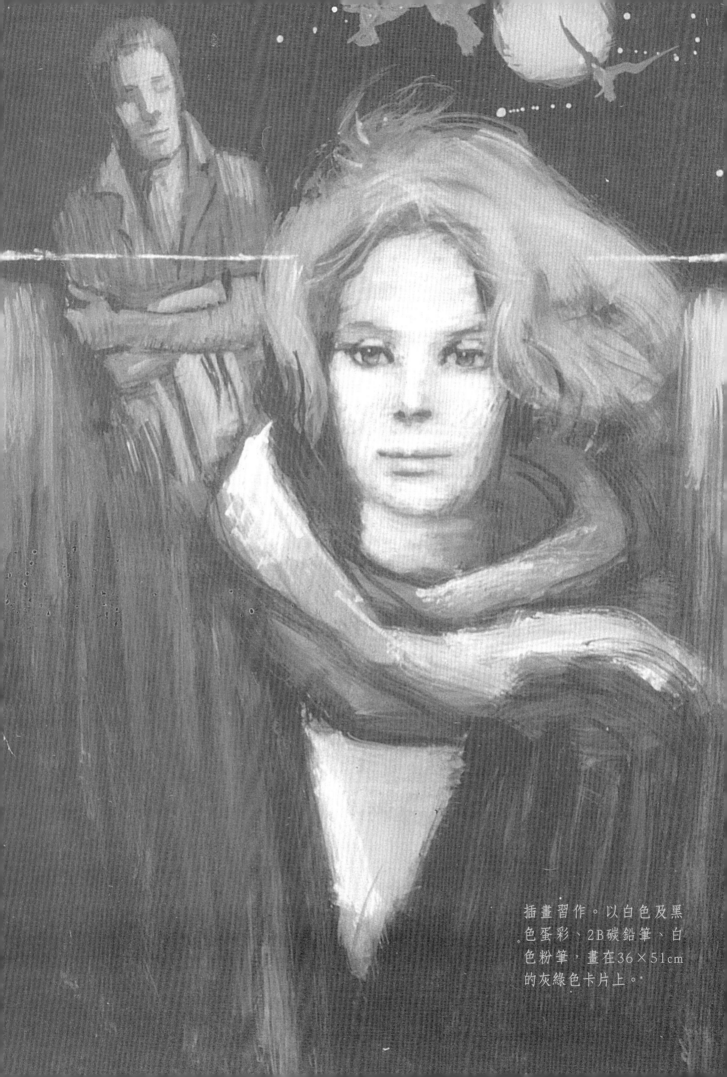

插畫習作。以白色及黑色蛋彩、2B碳鉛筆、白色粉筆，畫在36×51cm的灰綠色卡片上。

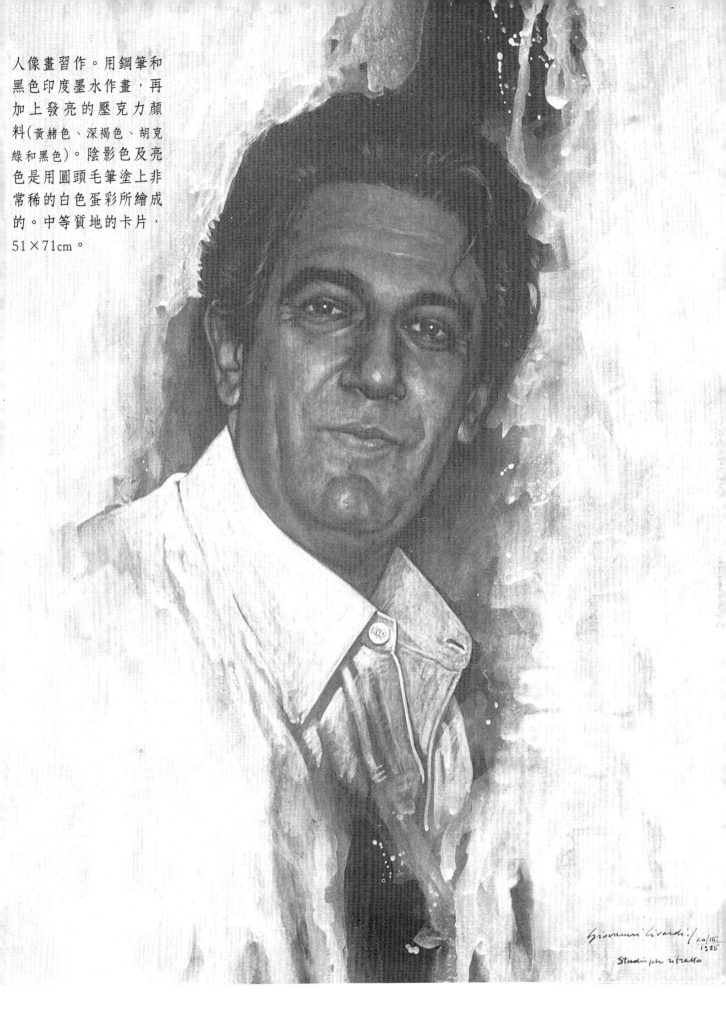

人像畫習作。用鋼筆和黑色印度墨水作畫，再加上發亮的壓克力顏料(黃赭色、深褐色、胡克綠和黑色)。陰影色及亮色是用圓頭毛筆塗上非常稀的白色蛋彩所繪成的。中等質地的卡片，51×71cm。

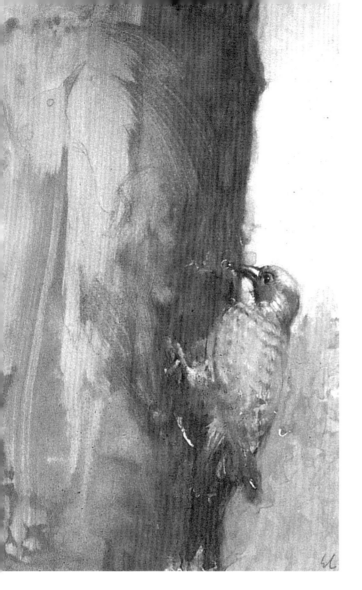

用鋼筆、蛋彩和棕黑色印度
墨水畫在15×20cm之平滑卡
片上，有一部分顏色是用潮
濕的海綿擦出來的。

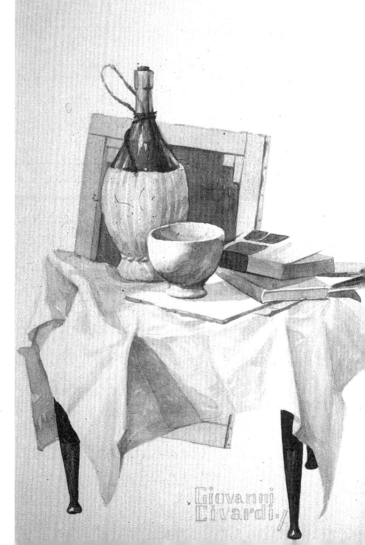

單用灰色水彩，以圓頭硬
毛筆(8號)畫在20×25cm的
平滑卡片上。

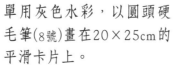

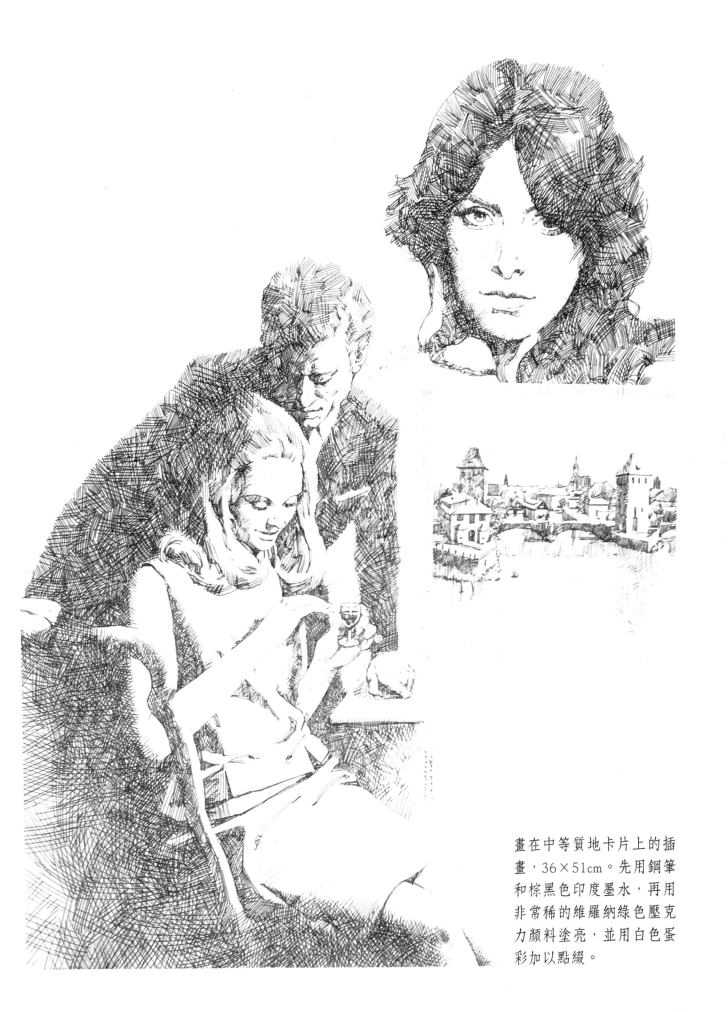

畫在中等質地卡片上的插畫，36×51cm。先用鋼筆和棕黑色印度墨水，再用非常稀的維羅納綠色壓克力顏料塗亮，並用白色蛋彩加以點綴。

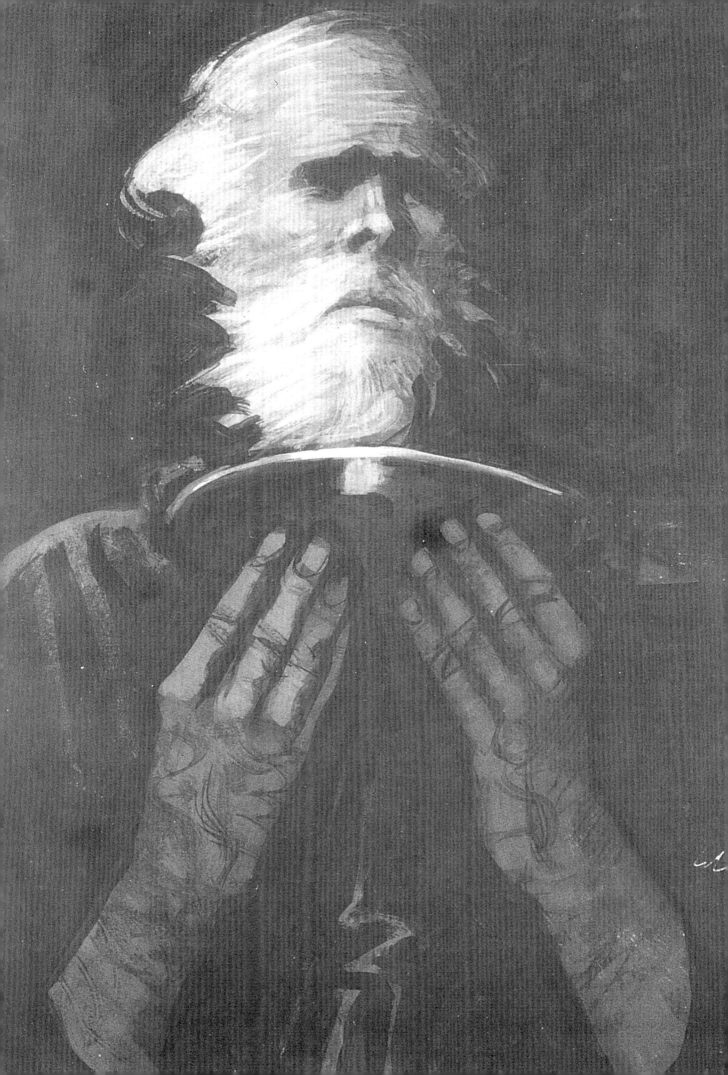

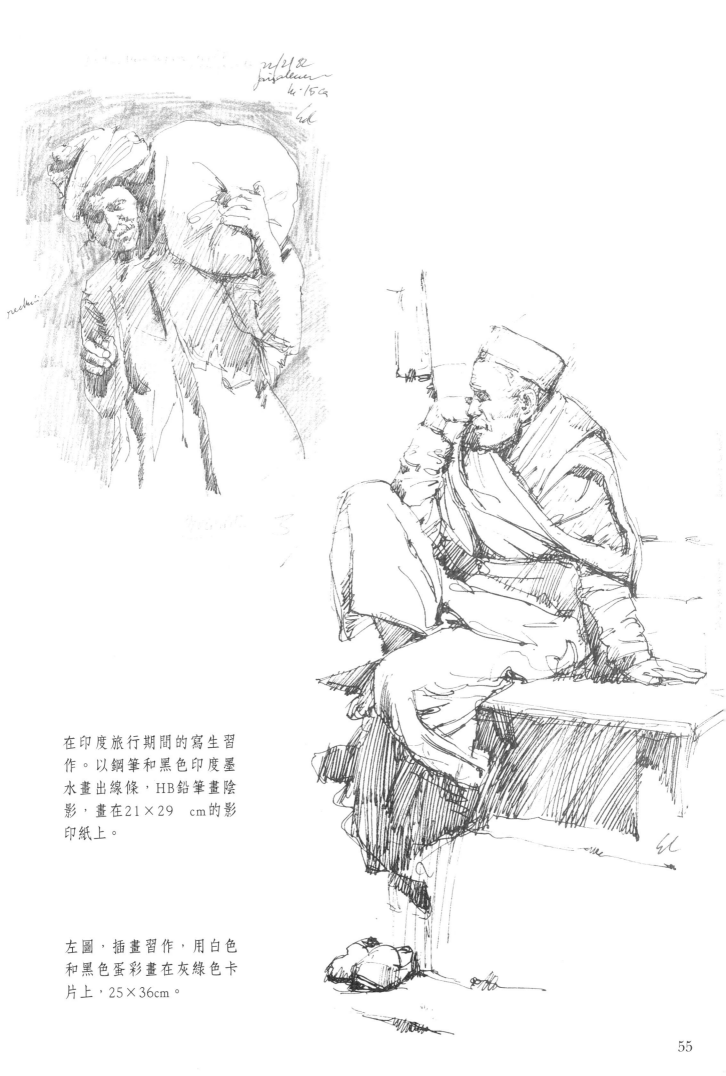

在印度旅行期間的寫生習
作。以鋼筆和黑色印度墨
水畫出線條，HB鉛筆畫陰
影，畫在21×29 cm的影
印紙上。

左圖，插畫習作，用白色
和黑色蛋彩畫在灰綠色卡
片上，25×36cm。

寫生素描

總結本書,我想和你分享梅諾提(Vittorio Menotti)的幾張畫作,他是二十世紀初期的一位工程師及業餘畫家。這些畫作是一個世紀前的素描範例,和現代素描相比,手法上並沒有太大的改變。寫生畫(風景、人物、靜物)依舊是你探索技巧、成為大師的方法,還有,一開始時不要考慮太多美學原則。當然,現代人的口味不同了,我們喜歡直接且率真的畫,而不是複製實景的學院派畫風。不過,在你暢心所欲建立起個人風格之前,還是值得歷練一次這種硬底子工夫。

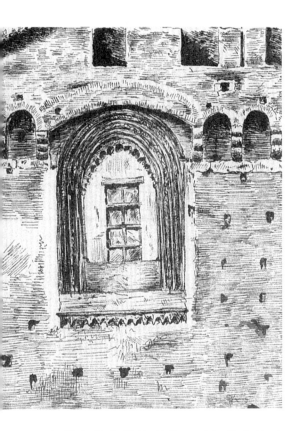

米蘭史佛查堡的窗戶。用鋼筆和棕黑色墨水畫在8×10cm的紙上。

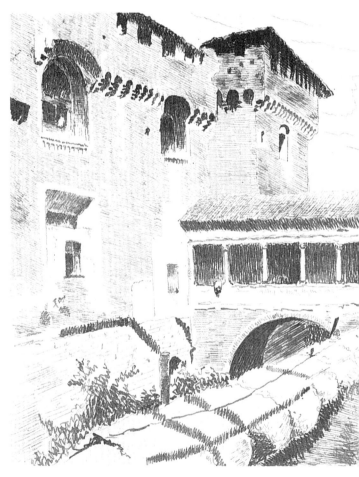

米蘭史佛查堡的景觀。用鋼筆和棕黑色墨水畫在9×11 cm的紙上。

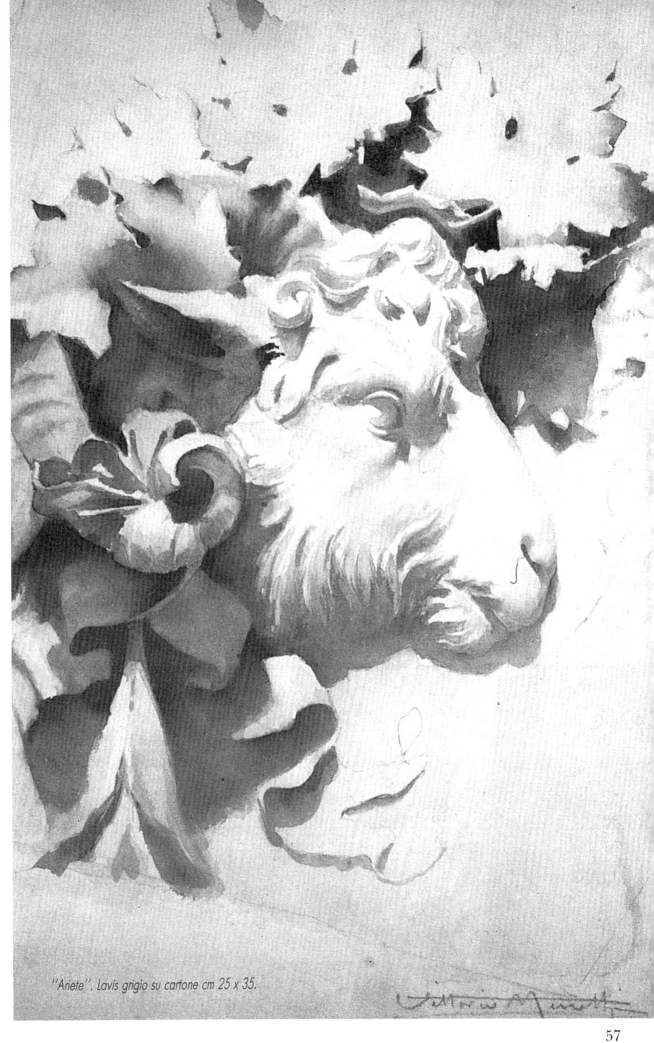

"Ariete". Lavis grigio su cartone cm 25 x 35.

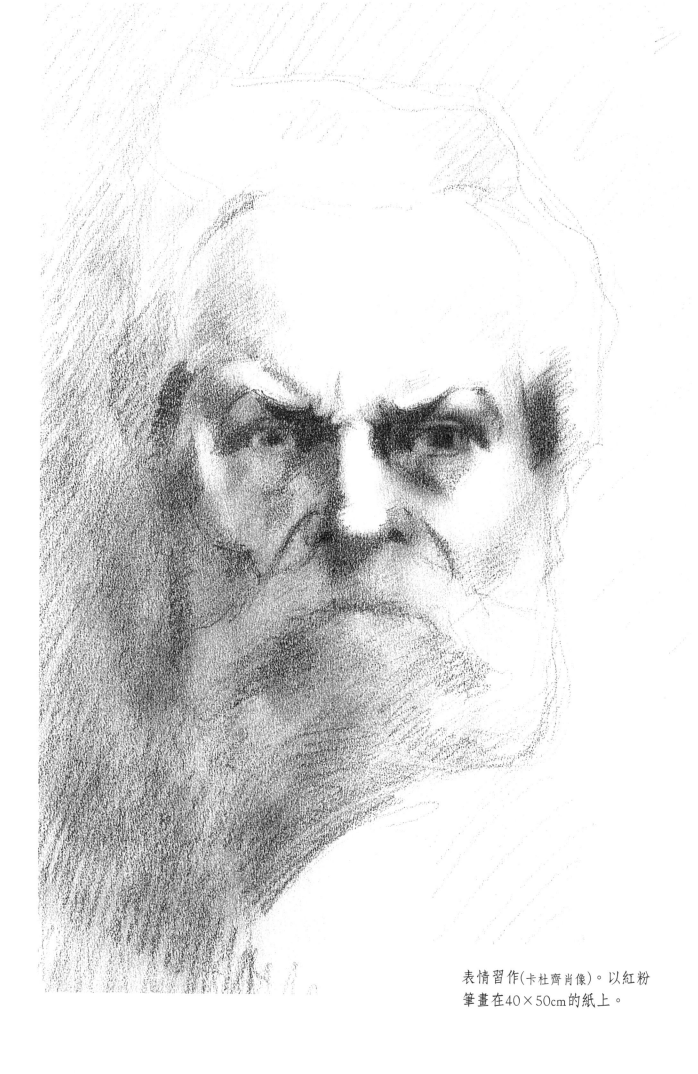

表情習作(卡杜齊肖像)。以紅粉
筆畫在40×50cm的紙上。

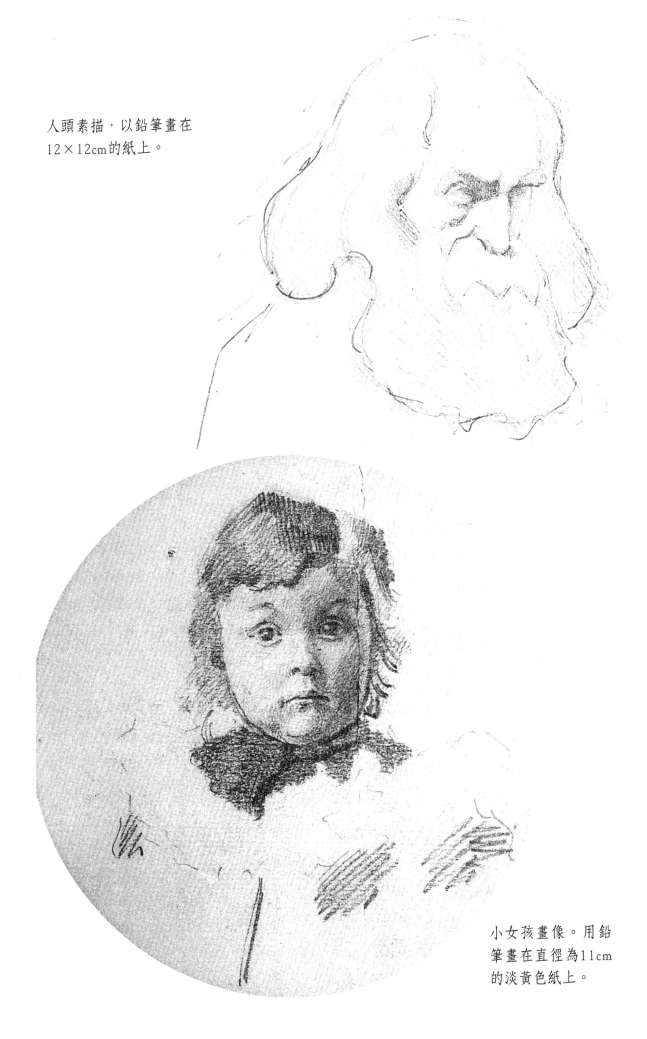

人頭素描，以鉛筆畫在
12×12cm的紙上。

小女孩畫像。用鉛
筆畫在直徑為11cm
的淡黃色紙上。

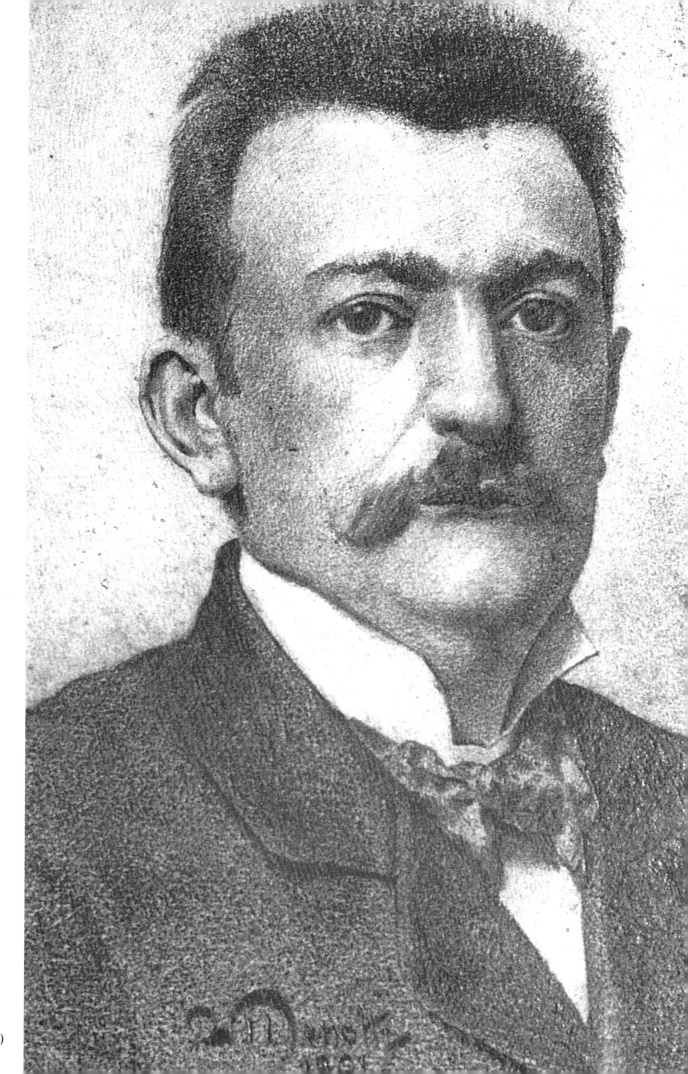

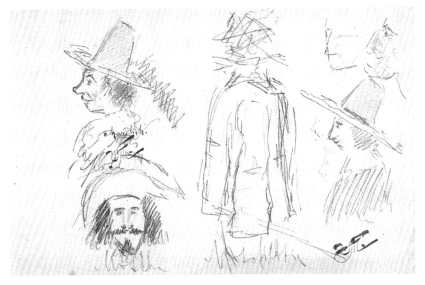

3-9bre 1902

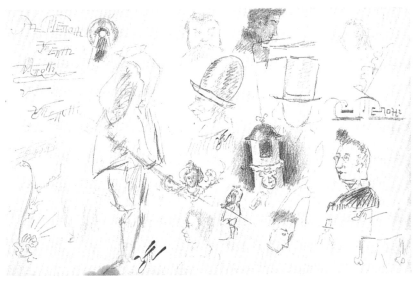

表情習作。隨身攜帶一
本小冊子，當成速寫時
的視覺筆記，這將使你
學會如何「觀看」，並
注意到現實生活中的
「圖畫」面相。

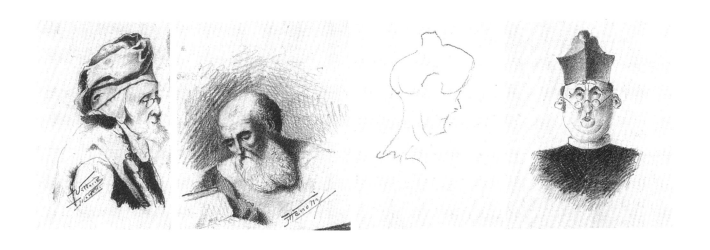

左圖。人像。用鉛筆和碳筆
畫在灰色紙上，再用白粉筆
加上亮色，11×15cm。

實用的建言

光線

光線的品質以及畫板的平滑度對於繪畫非常重要。畫室的光線必須夠明亮，以免眼睛過於疲勞，而且必須來自一個光源(一個窗戶或是一盞燈)，它的位置不可以在畫紙上產生醜陋的陰影。在戶外時，要避免日光直射，因為那會改變色調的關係。

畫架

作畫的表面可以是直立的，比如說畫架，因為這樣的位置可以減少景物的變形，而且適合大尺寸的畫作，以及人像寫生。有更多時候你會在有傾角的桌面上作畫，因此，最好能有個可以調整高度的座椅，讓你可以舒適的作畫，但更重要的是可以避免不當的姿勢傷了身體。但無論如何都要避免使用水平的桌子。

在戶外寫生時，需要一片擺在膝上的硬夾板或小木板。如果用的是硬殼的繪圖本，那就不需要任何支撐物，否則就需要用膠帶或圖釘把畫紙貼在板子上。表面平滑的中密度纖維板能提供良好的支撐，但要確認有先墊上幾張畫紙，以免筆觸太硬(尤其是使用鉛筆的時候)。

紙張

嘗試使用不同的紙張：平滑的、粗糙的、有紋理的、有色的、不同厚度及重量的。鉛筆(尤其是軟鉛筆)和碳筆需要相當堅硬粗糙的紙張，鋼筆則較容易在平滑不吸水的紙張上運筆，混合畫具和稀釋的墨水比較適合用在很硬的卡片上。永遠選用你所買得起的最佳畫紙，因為在面對一張空白畫紙時，次級或低劣的畫紙會讓你少了一份謹慎的感覺(因為便宜，所以即使浪費也毫不在乎)，所以最後的結果通常是大失所望的。對於小張畫或是構圖練習，可以使用一般的影印紙。不過，這並不是說你不能在包裝紙或白報紙上畫出一張好圖。

鉛筆握法

鉛筆的握法(無論你慣用右手或左手)完全因人而異。一般的握法和你寫字一樣，不過在素描時必須記住幾件事：握住鉛筆(或是鋼筆、毛筆)的手指不能太靠近筆尖，至少必須距離筆尖2.5cm以上，以便在操作及視覺上均能運用自如；不要握太緊，不然手會太累；畫圖時要移動手腕，不要只移動手指，而且運筆要果斷；筆在紙上的力道和角度都要改變，這樣才能達到不同程度的粗細和筆觸。通常只有在斜面上作畫才會覺得舒適，所以畫紙如果是直立的，這種姿勢就會很難維持。這時候，如果是使用碳筆，那麼就該將手臂打直，讓它在你的手臂周圍移動，這種姿勢相當自然，很快就可以學會。無論如何都要練習這種姿勢，以便一開始就有正確的姿勢。

用鉛筆作畫

以合適的削鉛筆器(除了傳統的刀片型削鉛筆器之外，也可以用桌上型、手握型或是電動削鉛筆器)來削尖鉛筆，不過最好的方法還是使用刀片。用刀片來讓削尖鉛筆，形成長短不等的筆尖。較硬的石墨鉛筆可以用長筆尖，但是軟鉛筆就不可以削的太長，因為很容易會折斷。略加練習就可以學會正確的削法。所有類型的石墨鉛筆和碳筆，都可以在細砂紙上滾動，讓筆

尖變得非常尖。極細的鉛筆就不需要削尖了。

要避免畫鉛筆或墨水的地方被弄髒，有一個小技巧，就是在你作畫的那隻手下方墊張描圖紙來保護它。

儘量少用擦子。即使是最軟的擦子也會磨損紙張，讓表面因此受損。但另一方面也要善用擦子來作畫，也就是畫出亮色調、畫出輪廓及亮點，或是在鉛筆或碳筆的區域上畫出影線。

用碳筆作畫

柳碳筆和濃縮碳筆都十分柔軟，都會在畫紙上留下碳粉。只要吹口氣就可以去除掉過多的碳粉，也可以讓紙面保持直立，這樣你的手就不會意外地碰觸到紙面，讓碳粉掉下來。完工後，可以用一塊軟橡皮來去除碳筆或石墨的殘漬，要小心不能太過用力，只能輕輕的沾吸。

重複多上幾層均勻的定色劑來保護柔軟的石墨畫，尤其是碳筆畫。可以用噴灑均勻且可靠的罐裝定色劑。讓素描保持直立，在距離30～40cm之處握住罐子，先垂直噴灑，再水平噴灑，不要噴的太快，也不要有所停頓，

也免產生亮斑。也可以用一般的噴霧髮膠來為大尺寸的素描預作練習，因為它比較便宜，而且有一定的效果。噴灑定色劑時，要確定附近沒有會被定色劑損壞的物件，這項工作最好在戶外有遮蔽的角落進行，以免吸入定色劑。

用墨水作畫

用鋼筆和墨水作畫時，先用鉛筆粗略地畫出淡淡的草圖，並標出陰影區，這非常有幫助，但並不是限制你一定要畫得很整齊像是機械般，這會讓人覺得很呆板。鉛筆線可以在完工後用軟橡皮擦除，不過要先確認墨水已經乾了。練習直接用鋼筆畫線，不要擔心畫歪，因為只有這樣子才能畫出自然、有自信的線條，以及該技巧所要呈現的率真。

鋼筆應該保持45度的傾斜，輕鬆的在平滑的紙面上運筆，因為在粗糙的紙面會被卡住。但還是可以用筆尖略呈圓頭的圓頭鋼筆或是竹管筆，在粗糙的紙面作畫。除非你想要有渲染的效果，否則不要在吸水紙上作畫，因為它們很難用鋼筆作畫。

請記住，如果墨水瓶一直開著會讓水份不斷蒸發，墨水就會越來越稠，越來越難用（尤其是印度墨水）。因此，最好不定時地在瓶子裡加一兩滴水，蒸餾水尤佳，不過要確認這些添加物不會讓墨水變得太稀了。

要經常清潔筆尖，用濕布去除墨漬。不要用紙，因為紙的絮屑會留下來，讓線條變得模糊不清。想擦除紙面上的髒污時，可以用刀片來刮除或是用適合的擦子，要小心不要損傷紙面。用白色蛋彩或修正液來覆蓋則是另一種變通方法。

Gli strumenti e le tecniche
BY Giovanni Civardi
© 1992 Copyright holder "Il Castello S.r.l., via Milano 71/73 12-2010
Cornaredo (Milano), Italy,
Complex Chinese translation rights arranged with Il Castello S.r.l.,
through LEE's Literary Agency, Taiwan.
© 2011 by Maple Leaves Publishing Co., Ltd.

Masters teach you
DRAWING

大師教你畫素描6
基礎素描學習

國家圖書館出版品預行編目資料

大師教你畫素描. Vol.6, 基礎素描學習/
Giovanni Civardi作；卡米柚子翻譯. -- 初版. --
新北市：楓葉社文化, 2011.09　64面28.5公分

譯自：Drawing techniques：pencil, charcoal,
and ink

ISBN 978-986-6033-02-5(平裝)

1.素描 2.繪畫技法

947.16　　　　　　　　　　100015370

出　　　版／楓葉社文化事業有限公司
地　　　址／新北市板橋區信義路163巷3號10樓
郵 政 劃 撥／50134501　楓葉社文化事業有限公司
網　　　址／www.maplebook.com.tw
電　　　話／(02)2957-6096
傳　　　真／(02)2957-6435
作　　　者／喬凡尼‧奇瓦第
翻　　　譯／卡米柚子
總　經　銷／商流文化事業有限公司
地　　　址／新北市中和區中正路 752 號 8 樓
電　　　話／(02)2228-8841
傳　　　真／(02)2228-6939
網　　　址／www.vdm.com.tw
港 澳 經 銷／泛華發行代理有限公司
定　　　價／200元
初 版 日 期／2011年9月